王建农　编著

苏州大学出版社
Soochow University Press

图书在版编目（CIP）数据

壬寅笛谱 / 王建农编著. --苏州：苏州大学出版社，2024.6. --ISBN 978-7-5672-4609-6

Ⅰ.J648.11

中国国家版本馆CIP数据核字第2024K8T094号

书　　名：壬寅笛谱（RENYIN DIPU）

策划编辑：刘　海
责任编辑：孙腊梅
装帧设计：刘　俊　简素山房
出版发行：苏州大学出版社（苏州市十梓街1号）
邮政编码：215006
网　　址：http://www.sudapress.com
印　　装：苏州工业园区美柯乐制版印务有限责任公司
开　　本：889×1194　1/16
字　　数：681千
印　　张：23.25
版　　次：2024年6月第1版
印　　次：2024年6月第1次印刷
标准书号：ISBN 978-7-5672-4609-6
定　　价：238.00元

图书若有印装错误，本社负责调换
苏州大学出版社营销部　电话：0512-67481020

序

周　秦

笛为竹音，诸乐之纲领也。古人云："丝不如竹，竹不如肉"，盖因"渐近自然"（陶渊明《晋故征西大将军长史孟府君传》）。取竹云梦，为之七孔，贯以真气，而雅音生焉，律吕和焉，故"笛音一定，诸弦歌皆从笛为正"（徐坚《初学记》卷十六引《风俗通》）。

笛之为用也，曰定调托腔。其技则"一曰熟，一曰软。熟则诸家唱法，无一不合；软则细致缜密，无处不入"（李斗《扬州画舫录》）。故厮笛之道也，要在度曲。辨字声，明腔格，详曲情，分家门，斯为上乘。而能曲多，学问深，识见广，乃称"曲师""拍先"焉。

晚清曲师必首苏州殷溎深。殷溎深，原大雅班名伶也，曾先后任昆山东山曲社、迎绿曲社曲师，以"戏多、笛精、鼓好"独步曲坛。其精研声律，抄藏曲谱不下千出。坊间刊印本《六也曲谱》《昆曲粹存》《昆曲大全》《春雪阁曲谱》及《西厢记》《琵琶记》《拜月亭》《牡丹亭》《荆钗记》《长生殿》等曲谱均出自殷氏，另有《南楼传》《绣襦记》《红梨记》《牧羊记》《焚香记》《红菱艳》《金印记》《义侠记》《翠屏山》《慈悲愿》《八义记》《金锁记》等曲谱以手抄本传世。殷谱之刊印流传，规范昆曲唱法、弥平清工戏工鸿沟，厥功至伟。其传人张云卿（苦二），再传弟子李荣鑫（阿荣）克绍其艺，并时嘉兴许鸿宾（1883—1967），昆山吴秀松（1889—1966）、许纪赓（1890—1934），太仓高步云（1895—1984）、包棣华（1904—1980），海宁许伯遒（1902—1963）等，率皆笛艺精诣，通透六场，谙熟四声腔格，讲究家门口法，亦多订谱授徒，惜未见其刊印出书。

余生也晚，以未及亲炙前辈名家为憾。少时随吴中曲家贝祖武、姚志曾、钱大赟、雷敩直、姚明梅等习曲，诸人大多曾入道和、禊集二社，从学于李荣鑫先生。闻其曾隶全福班，笛艺高超，有左、右、正、反、前、后六法，熟背昆戏三百余出、吹打曲牌百余套，时称"江南笛王"，又复精通生、旦、净、丑各行唱念，兼及身段场形，则进乎技矣。虽不能至，然心向往之。中岁主持苏州大学昆曲班教务，于辛未、壬申（1991—1992）间延请昆山高慰伯（1919—2008）先生为笛师。高先生为"神笛吹师"吴秀松老人同乡晚辈，早年尝侍老人教学南京戏校，同居一室，朝夕请候，

得其真传。其笛风纯正，运腔妥帖，转调自如，矩度严明，而善于指津解惑，受业者如坐春风。戊子（2008）立冬后数日，高先生仙逝于乡，终年九十。知者无不黯然伤神，以为玉山之笛，从此绝响矣。

庚子（2020）夏，余拍曲昆山当代昆剧院，有缘识荆笛师王建农先生。相逢一笑，有如故之喜。建农自戊午（1978）春入学南京戏校，师从高慰伯先生研习昆笛。立雪三十载，耳濡目染，心追手摹。无论笛色指法，气息口风，得其心传，即谈吐神情，待人接物，亦酷肖乃师。每偕友登楼，清吹一曲，遏云回雪，群籁涌动。听者击节忘情，感深肺腑，乃知昆山永和堂笛韵之一脉犹存也。

建农为人谦谨随和，淡泊名利，心之所系，唯在一笛。迩年来，舟车往来金陵、姑苏与夫玉峰之间，出入剧场、戏校及曲社雅集，或擪笛排演，或教学授徒，殆无虚日。岁庚寅（2010）尝精选《西游记》《牧羊记》《浣纱记》《玉簪记》《紫钗记》《牡丹亭》《南柯记》《邯郸记》《烂柯山》《艳云亭》《铁冠图》《千忠戮》《长生殿》《孽海记》等昆腔名剧名曲二十五支，录制出版昆笛专辑《琅玕龙吟》，流行曲坛，佳评如潮。岁壬寅（2022）花甲重逢，乃踵事增华，广选《单刀会》《东窗事犯》《荆钗记》《白兔记》《琵琶记》《西厢记》《金雀记》《双珠记》《白罗衫》《红梨记》《焚香记》《水浒记》《虎囊弹》《西楼记》《跃鲤记》等昆腔戏名曲，并附吹腔选曲一支、昆唱宋词三首，率以歌谱与笛谱逐行对照，详注家门行当、宫调板式、笛色筒音、四声正衬，并撰为"演奏提示"，凡字腔曲情、气息指法、轻重疾徐、折旋起伏，一一批隙导窾，悉心指陈，而皆句斟字酌，要言不烦。书成，命曰"壬寅笛谱"，介学生责序于余。余不敢以谫陋辞，因校读曲词一过，按谱擪笛数曲，感悟良多，信乎其四十余年心力所萃也。兹略叙缘由，以为嚆引。闻建农有意按全谱吹奏录音，以为范式，与此书并行传世，则曲苑大幸，同侪所望焉。

是为序。甲辰（2024）谷雨后数日吴门周秦谨撰。

（周秦，昆曲学者，江苏苏州人，苏州大学文学院教授，博士研究生导师。中国昆曲研究中心首席专家，江苏省文史研究馆馆员。青春版《牡丹亭》首席唱念指导，国家精品视频公开课"昆曲艺术"主讲人。2004年获苏州市政府颁发"昆曲、评弹传承荣誉奖"，2009年获文化部授予"昆曲优秀理论研究人员"荣誉称号。著有《寸心书屋曲谱》《苏州昆曲》《昆戏集存》《紫钗记评注》《蓬瀛五弄》《湘昆：复兴与传承》等。）

自　序

王建农

按照自己的演奏风格编撰一本昆曲笛谱，是我多年前就萌生的愿望，但一直心存顾虑下不了决心。我顾虑的是：艺术审美具有差异性，不同的人有不同的审美趣味，同一个人在不同的年龄或处在不同的境遇，也有不同的审美追求。我演绎的昆笛，无疑带有个人的艺术偏好，多数人喜欢，不代表绝对正确。我总担心按自己的演奏风格来编撰笛谱，会不会有把个人艺术见解强加于他人之嫌。

2021年春，我的学生拿了一份备注得密密麻麻的笛谱给我看，说为了学习我的吹奏，必须排除音像中其他配器干扰，反复辨听笛音，慢慢摸索，才能勉强掌握这支曲子的吹奏方法。她说如果能有一本昆曲笛谱，一定会是广大昆笛爱好者的福音。

我这个学生是名律师，做事无比认真。我仔细看了她对我吹奏的细节性表述，不得不欣喜地承认，尽管其中有个别理解并不十分正确，但已大致捕捉到我演奏中的情绪、气口及手法特点。对于一个笛子从零起步的人来说，真是表现出了她的勤奋、天赋及对昆笛的热爱。我想，也许我真该放下顾虑，尽快编撰一本自己的演奏笛谱，说不定还真是一件有益于昆笛爱好者、对昆曲传承小有价值的美事。于是，我下定决心开始动笔。

编写笛谱的过程，真是煞费心力。

首先碰到的是记谱符号问题。既要符合简谱的符号规律，又需要有特殊的符号以表现昆曲曲词的四声阴阳和腔格。为了更清楚地表现吹奏风格，我不得不代入一些特殊的符号。我知道，过分详细的符号，在学院派眼里无疑显得多余和累赘，但对无专业基础的昆笛爱好者来说，则会更加易于上手学习。为此，我制作了两份冷门笛谱作为样稿，分别交由昆剧专业演奏员、音乐学院学生和昆笛业余爱好者吹奏。他们发回的录音表明，专业人士并没有被这些琐碎的符号困扰，而爱好者在首次吹奏时仅凭看谱，也大致可以吹出我想要的风格。于是，我确定了记谱符号的方向。

其次是同一支曲子存在每次演奏不完全相同的问题。一方面，昆曲分清工和剧唱，二者的吹奏气息与节奏并不完全相同，由此带来了气口和搭头的变化；另一方面，即便同为清工或者剧唱，昆笛吹奏者也会根据表演者的情绪，在气息、节奏、搭头等方面进行调整。此外，吹奏者还会受当时体力及情绪的影响，不可能做到每次吹

奏完全相同。因此，每支笛谱，我都需要反复吹奏、斟酌，数易其稿。从2021年3月动笔到2023年6月最终校稿，同一支曲子，我少则吹奏三五遍，多则十几遍，边吹边改，花费了大量的时间和精力。

最后是笛谱与唱谱的关系。很多曲友唱曲时会把笛搭头唱进去，此外还会无端增加一些小腔以图华丽。其实，昆曲讲究中正，不接受这样的唱法。为了帮助曲友辨识笛谱与唱谱的异同，我特意在笛谱下方添加了唱谱。目前笛谱中的唱谱，主要依据王正来老师的《曲苑缀英》，周秦教授的《寸心书屋曲谱》，王季烈、刘富梁先生的《集成曲谱》。为帮助大家了解昆曲的词式和乐式，我还参考了王守泰先生的《昆曲曲牌及套数范例集》、王正来老师的《昆曲谱曲教材》和周德清的《中原音韵》等书，为每支曲子备注了曲牌的格律体式、曲词的四声阴阳及宫调的音律风格。

编撰笛谱的过程艰辛却又充满快乐。三年多的时间里，要感谢许多人给予我的支持与帮助。特别是我的学生戴爱华律师，她百忙中持续协助我推进笛谱的成书，在封面设计、人像拍摄、后期校对及与出版社的联系沟通上，给了我全力的支持。笛谱中的演奏提示，多亏她孜孜不倦的探求和唯美细腻的文字铺陈，才使我的昆笛艺术见解和演奏特点得以更好的呈现。我意联合署名笛谱，她固辞不受，其高情远致，令人感动。感谢吴新雷教授、周秦教授、杨守松先生对笛谱的关心与支持。感谢汪青山先生，他在曲牌词式方面给了我许多宝贵意见，其中【临镜序】【三月海棠】这两支曲子的词式，基本上是按照他的意见定稿。唱谱中，部分曲词的四声阴阳，由我的学生崔振华帮忙查阅韵书后确定，在此一并表示感谢。

<div style="text-align: right">

2023年6月16日初稿
2024年3月20日修订

</div>

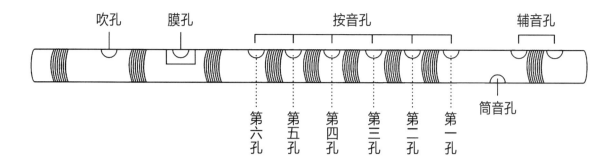

十二平均律（曲笛）常用音区指法表

指法	筒音作 $\underline{5}$ （小工调）		筒音作 $\underline{2}$ （正工调）	筒音作 $\underline{4}$ （凡字调）	筒音作 $\underline{1}$ （乙字调）
●●●●●●	$\underline{5}$		$\underline{2}$	$\underline{4}$	$\underline{1}$
●●●●●○	$\underline{6}$		$\underline{3}$	$\underline{5}$	$\underline{2}$
●●●●◐○			$\underline{4}$		
●●●●○○	$\underline{7}$			$\underline{6}$	$\underline{3}$
●●●○○○	1		5		4
●●◐○○○				$\underline{7}$	
●●○○○○	2		6	1	5
●○○○○○	3		7	2	6
○●○○○○	4		1		
○○○○○○ / ○○○○●○				3	$\underline{7}$
●○●●●●	5		2	4	1
●●●●●○	6		3	5	2
●●●●◐○ / ○●			4		
●●●●○○	7			6	3
●●●○○○	$\dot{1}$		5		4
●●◐○○○				7	
●●○○○○	$\dot{2}$		6	$\dot{1}$	5
●○○○○○	$\dot{3}$		7	$\dot{2}$	6
○●●●●○	$\dot{4}$		$\dot{1}$		
○○○○●○ / ○○○○○○				$\dot{3}$	7
○●○●●●	$\dot{5}$		$\dot{2}$	$\dot{4}$	$\dot{1}$

○ 开孔　　● 闭孔　　◐ 半开孔

注：昆曲伴奏中现常用D、C两调曲笛。D调曲笛筒音作 $\underline{5}$、筒音作 $\underline{2}$、筒音作 $\underline{4}$、筒音作 $\underline{1}$，分别生成小工、正工、凡字、乙字四调。C调曲笛筒音作 $\underline{5}$、筒音作 $\underline{2}$，生成尺字、六字二调，C调曲笛很少用筒音作 $\underline{4}$、筒音作 $\underline{1}$ 指法。阔口戏若吹上字、乙字二调，现常用定制低音笛吹奏。

演奏符号说明

符号	名称
v	换气记号
,	吸气记号
⌒	连音线
▼	顿音记号
ŧ	打音记号
又	叠音记号
⊕	气冲音记号
—	保持音记号
♯ / ↑	升音记号
♭ / ↓	降音记号
㇢	前倚音记号
㇀	后倚音记号
$\frac{5}{⅂}$	赠音记号
$\frac{(^\sharp 4)}{⅂}$	不出音赠音记号
︱←→︱	撑音记号
∽	上颤音记号
∽∽	中长上颤音记号
∽∽∽	长上颤音记号
⌒·	自由延长记号
卄	散板记号
↘	唪腔记号
>	强音记号

目　　录

小春香
　　《牡丹亭·学堂》春香（贴旦）唱段 / 001

袅晴丝吹来闲庭院
　　《牡丹亭·游园》杜丽娘（五旦）唱段 / 004

原来姹紫嫣红开遍
　　《牡丹亭·游园》杜丽娘（五旦）唱段 / 008

没乱里春情难遣
　　《牡丹亭·惊梦》杜丽娘（五旦）唱段 / 011

则为你如花美眷
　　《牡丹亭·惊梦》柳梦梅（巾生）、杜丽娘（五旦）唱段 / 015

雨香云片
　　《牡丹亭·惊梦》杜丽娘（五旦）唱段 / 019

最撩人春色是今年
　　《牡丹亭·寻梦》杜丽娘（五旦）唱段 / 022

何意婵娟
　　《牡丹亭·寻梦》春香（贴旦）、杜丽娘（五旦）唱段 / 024

那一答可是湖山石边
　　《牡丹亭·寻梦》杜丽娘（五旦）唱段 / 026

是谁家少俊来近远
　　《牡丹亭·寻梦》杜丽娘（五旦）唱段 / 029

他倚太湖石
　　《牡丹亭·寻梦》杜丽娘（五旦）唱段 / 033

他兴心儿紧咽咽
　　《牡丹亭·寻梦》杜丽娘（五旦）唱段 / 035

似这等荒凉地面
　　《牡丹亭·寻梦》杜丽娘（五旦）唱段 / 038

★ 目录中加♪的乐谱配有作者范奏的音视频资源，可在封三扫二维码获得。

♪ 怎赚骗
 《牡丹亭·寻梦》杜丽娘（五旦）唱段 / 041

偏则他暗香清远
 《牡丹亭·寻梦》杜丽娘（五旦）唱段 / 043

偶然间心似缱
 《牡丹亭·寻梦》杜丽娘（五旦）唱段 / 045

你游花院
 《牡丹亭·寻梦》春香（贴旦）、杜丽娘（五旦）唱段 / 047

蝴蝶呵，恁粉版花衣胜剪裁
 《牡丹亭·冥判》胡判官（净）唱段 / 051

则见风月暗消磨
 《牡丹亭·拾画》柳梦梅（巾生）唱段 / 054

门儿锁
 《牡丹亭·拾画》柳梦梅（巾生）唱段 / 058

♪ 恁道证明师一轴春容
 《牡丹亭·硬拷》柳梦梅（巾生）唱段 / 061

月明云淡露华浓
 《玉簪记·琴挑》潘必正（巾生）、陈妙常（五旦）唱段 / 064

【琴　曲】（一）
 《玉簪记·琴挑》潘必正（巾生）唱段 / 070

【琴　曲】（二）
 《玉簪记·琴挑》陈妙常（五旦）唱段 / 070

长清短清
 《玉簪记·琴挑》陈妙常（五旦）唱段 / 071

更声漏声
 《玉簪记·琴挑》潘必正（巾生）唱段 / 075

你是个天生俊生
 《玉簪记·琴挑》陈妙常（五旦）唱段 / 079

听她一声两声
 《玉簪记·琴挑》潘必正（巾生）唱段 / 082

这病儿何曾经害
 《玉簪记·问病》潘必正（巾生）唱段 / 085

秋江一望泪潸潸
 《玉簪记·秋江》潘必正（巾生）、陈妙常（五旦）唱段 / 089

黄昏月下，意惹情牵
 《玉簪记·秋江》潘必正（巾生）唱段 / 093

♪ 顿心惊蓦地如悬磬
 《金雀记·乔醋》潘岳（巾生）唱段 / 096

休得要乔妆行径
 《金雀记·乔醋》井文鸾（五旦）、潘岳（巾生）唱段 / 100

从别后到京
 《荆钗记·见娘》王十朋（官生）唱段 / 107

一纸书亲附
 《荆钗记·见娘》王十朋（官生）唱段 / 110

热沉檀香喷金猊
 《荆钗记·男祭》王十朋（巾生）唱段 / 113

怕奏阳关曲
 《紫钗记·折柳》霍小玉（五旦）、李益（官生）唱段 / 117

和闷将闲度
 《紫钗记·折柳》李益（官生）唱段 / 121

恨锁着满庭花雨
 《紫钗记·阳关》霍小玉（五旦）、李益（官生）唱段 / 124

朝来翠袖凉
 《西楼记·楼会》穆素徽（五旦）唱段 / 131

意阑珊，几度荒茶饭
 《西楼记·拆书》于鹃（巾生）唱段 / 135

只道愁魔病鬼朝露捐
 《西楼记·玩笺》于鹃（巾生）唱段 / 138

怎便把颤巍巍兜鍪平戴
 《南柯记·瑶台》金枝公主（五旦）唱段 / 142

这根由天知和那地知
 《焚香记·阳告》敫桂英（旦）唱段 / 146

倚危楼高峻
 《西游记·认子》殷氏（正旦）唱段 / 149

♪ 他眉眼全相似
 《西游记·认子》殷氏（正旦）唱段 / 152

今宵酒醒倍凄清
 《红梨记·亭会》赵汝州（生）唱段 / 155

♪ 月悬明镜
　　《红梨记·亭会》赵汝州（生）唱段 / 157

花梢月影正纵横
　　《红梨记·亭会》谢素秋（旦）唱段 / 160

办着个十分志诚
　　《红梨记·亭会》谢素秋（旦）唱段 / 162

蓦听得唤一声
　　《红梨记·花婆》花婆（老旦）唱段 / 166

顿然间啊呀鸳鸯折颈
　　《雷峰塔·断桥》白素珍（旦）唱段 / 169

曾同鸾凤衾
　　《雷峰塔·断桥》白素珍（旦）唱段 / 172

收拾起大地山河一担装
　　《千忠戮·惨睹》建文帝（生）唱段 / 176

寻遍，立东风渐午天
　　《桃花扇·题画》侯方域（巾生）唱段 / 180

挥洒银毫
　　《桃花扇·寄扇》李香君（五旦）唱段 / 183

♪ 他把俺小痴儿终日胡缠
　　《艳云亭·痴诉》萧惜芬（正旦）唱段 / 185

♪ 为甚么乱敲的忒恁吽嚇
　　《烂柯山·痴梦》崔氏（正旦）唱段 / 188

只为亲衰老
　　《琵琶记·辞朝》蔡邕（官生）唱段 / 192

一从鸾凤分
　　《琵琶记·剪发》赵五娘（正旦）唱段 / 195

长空万里
　　《琵琶记·赏秋》牛氏（旦）、蔡伯喈（生）、众人唱段 / 199

一从公婆死后
　　《琵琶记·描容》赵五娘（正旦）唱段 / 209

叹双亲把儿指望
　　《琵琶记·书馆》蔡邕（官生）唱段 / 214

只见黄叶飘飘把坟头覆
　　《琵琶记·扫松》张广才（老生）、李旺（丑）唱段 / 219

俺切着齿点绛唇
　　《铁冠图·刺虎》费贞娥（四旦）唱段 / 222
论男儿壮怀须自吐
　　《长生殿·酒楼》郭子仪（老生）唱段 / 226
一夜无眠乱愁搅
　　《长生殿·絮阁》杨贵妃（五旦）唱段 / 229
休得把虚脾来掉
　　《长生殿·絮阁》杨贵妃（五旦）唱段 / 231
天淡云闲
　　《长生殿·惊变》唐明皇（官生）、杨贵妃（五旦）唱段 / 234
携手向花间
　　《长生殿·惊变》唐明皇（官生）、杨贵妃（五旦）唱段 / 236
不劳恁玉纤纤高捧礼仪烦
　　《长生殿·惊变》唐明皇（官生）唱段 / 239
花繁浓艳想容颜
　　《长生殿·惊变》杨贵妃（五旦）唱段 / 242
畅好是喜孜孜驻拍停歌
　　《长生殿·惊变》唐明皇（官生）唱段 / 245
态恹恹轻云软四肢
　　《长生殿·惊变》杨贵妃（五旦）唱段 / 248
恁道失机的哥舒翰
　　《长生殿·惊变》唐明皇（官生）唱段 / 250
嗳，稳稳的宫庭宴安
　　《长生殿·惊变》唐明皇（官生）唱段 / 252
在深宫，兀自娇慵惯
　　《长生殿·惊变》唐明皇（官生）唱段 / 254
淅淅零零
　　《长生殿·闻铃》唐明皇（官生）唱段 / 256
是寡人昧了他誓盟深
　　《长生殿·哭像》唐明皇（官生）唱段 / 260
恨寇逼的慌
　　《长生殿·哭像》唐明皇（官生）唱段 / 262
不催他车儿马儿
　　《长生殿·哭像》唐明皇（官生）唱段 / 265

羞杀咱掩面悲伤
　　《长生殿·哭像》唐明皇（官生）唱段 / 267
别离一向
　　《长生殿·哭像》唐明皇（官生）唱段 / 270
俺只见宫娥们簇拥将
　　《长生殿·哭像》唐明皇（官生）唱段 / 272
♪ 不提防余年值乱离
　　《长生殿·弹词》李龟年（老生）唱段 / 276
当日个那娘娘在荷亭把宫商细按
　　《长生殿·弹词》李龟年（老生）唱段 / 278
破不喇马嵬驿舍
　　《长生殿·弹词》李龟年（老生）唱段 / 281
♪ 翠凤毛翎扎帚叉
　　《邯郸记·扫花》何仙姑（六旦）唱段 / 283
趁江乡落霞孤鹜
　　《邯郸记·三醉》吕洞宾（官生）唱段 / 286
俺曾在黄鹤楼将铁笛吹
　　《邯郸记·三醉》吕洞宾（官生）唱段 / 288
♪ 一个汉钟离双丫髻
　　《邯郸记·仙圆》吕洞宾（官生）唱段 / 290
恁主意，我先知
　　《东窗事犯·扫秦》疯僧（丑）唱段 / 293
大江东去浪千叠
　　《单刀会·刀会》关羽（净）唱段 / 299
依旧的水涌山迭
　　《单刀会·刀会》关羽（净）唱段 / 301
想古今，立勋业
　　《单刀会·刀会》关羽（净）、鲁肃（末）唱段 / 303
清秋路黄叶飞
　　《浣纱记·寄子》伍员（外）、伍子（作旦）唱段 / 305
彩云开，月明如水浸楼台
　　《西厢记·佳期》张珙（巾生）唱段 / 311
星月朗
　　《白兔记·养子》李三娘（正旦）唱段 / 314

树木杈丫
 《虎囊弹·山门》鲁智深（净）唱段 / 316

俺笑着那戒酒除荤闲磕牙
 《虎囊弹·山门》鲁智深（净）唱段 / 318

烟凝林莽行急又心忙
 《双珠记·投渊》郭氏（正旦）唱段 / 321

看将来此事真奇怪
 《白罗衫·看状》徐继祖（官生）唱段 / 324

小立春风倚画屏
 《水浒记·活捉》阎惜姣（六旦）唱段 / 327

不想朝廷怒
 《牧羊记·望乡》李陵（官生）唱段 / 331

昔日有个目莲僧
 《孽海记·思凡》色空（五旦）唱段 / 336

和尚出家，受尽了波查
 《孽海记·下山》本无（丑）唱段 / 338

步出郊西
 《跃鲤记·芦林》庞氏（正旦）唱段 / 340

进衙来不问个情与因
 《贩马记·写状》李桂枝（五旦）、赵宠（官生）唱段 / 343

乐秋天
 散曲 / 346

花褪残红青杏小
 散曲 / 349

寒蝉凄切
 秋别 / 351

跋 / 353

小春香

《牡丹亭·学堂》春香（贴旦）唱段

南·南吕宫【一江风】

1＝D（小工调）筒音作 5

演奏提示

《牡丹亭·学堂》【一江风】，南·南吕宫，婉转悠扬是其声调特征。

此曲是小春香在"闺塾"一折中的内心独白，总体音乐情绪活泼、清新。为六旦（贴旦）伴奏，须音色明亮、节奏轻快，笛子要吹得轻俏，注意指法的轻盈、跳跃，吹出小春香的活泼可爱。"小苗条"一句，节奏略微凝缓，"吃的是夫人杖"宜吹得肯定，表现人物的叛逆心理。

南·南吕宫【一江风】　笛色　小工调　板式　加赠一板三眼

句数	唱词（四声）（正衬）	字数	句型
①	小春香，	3	一
②	一种（在）人奴上，	5	二三
③	画阁（里）从娇养。	5	二三
④	侍娘行，	3	一
⑤	弄粉调朱，	4	二二
⑥	贴翠拈花，	4	二二
⑦	惯向妆台傍。	5	二三
⑧	陪她理绣床，	5	二三
⑨	【重句】陪她理绣床，	5	二三
⑩	（又）随她烧夜香，	5	二三
⑪	（小苗条）吃的（是）夫人杖。	5	二三

袅晴丝吹来闲庭院

《牡丹亭·游园》杜丽娘（五旦）唱段

南·仙吕入双调【步步娇】、南·仙吕宫【醉扶归】

1＝D（小工调）筒音作 5

花，偷人半面。迤逗的彩云偏，我步香闺怎便把全身现。

【醉扶归】

你道翠生生出落的裙衫儿茜，艳晶晶花簪八宝

演奏提示

《牡丹亭·游园》【步步娇】，南·仙吕入双调，【醉扶归】，南·仙吕宫，清新绵邈是其声调特征。

"袅晴丝吹来闲庭院"。"晴"与"情"，"丝"与"思"，一语双关。五旦（闺门旦）是正值豆蔻年华的大家闺秀，秀外慧中，妩媚、腼腆。吹奏时，风门须相对收细，含住气息、控制音量，少用或不用赠音、滑音，表现人物娇而不媚的典雅形象。"袅晴丝吹来"宜吹得安静、舒缓，以表现杜丽娘朦胧初生的春情。"闲庭院"上板，要吹得典雅、简淡、摇曳。"没揣菱花"的"没"要断得轻俏，不拖泥带水。"迤逗"二字须气息放松，吹得轻柔、圆润、平稳，表现菱花镜中人物的妩媚。【醉扶归】的节奏略微加快并宜吹得灵动欢快。"可知我"宜吹得安静、凝缓，表现人物清高中隐约的幽怨。"沉鱼落雁"要吹得轻快并富有弹性，表现少女顾影自怜的活泼可爱之态。

南·仙吕入双调【步步娇】　笛色　小工调　板式　加赠一板三眼

句数	唱词（四声）（正衬）	字数	句型
①	（袅）晴丝吹来闲庭院，	7	四 二
②	摇漾春如线。	5	二 三
③	（停）半晌整花钿，	5	二 三
④	没揣菱花，	4	二 二
⑤	偷人半面。	4	二 二
⑥	迤逗（的）彩云偏，	5	二 三
⑦	（我步香闺）怎（便）把全身现。	5	二 三

南·仙吕宫【醉扶归】　笛色　小工调　板式　加赠一板三眼

句数	唱词（四声）（正衬）	字数	句型
①	（你道）翠生生出落（的）裙衫（儿）茜，	7	四 三
②	艳晶晶花簪八宝填。	7	四 三
③	（可知我）一生（儿）爱好是天然，	7	四 三
④	（恰）三春好处无人见。	7	四 三
⑤	（不提防）沉鱼落雁鸟惊喧，	7	四 三
⑥[①]	（则怕的）羞花闭月花愁颤。	7	四 三

[①] 原调式第⑥句为上二下三五字句，《牡丹亭·游园》【醉扶归】第⑥句增二字为七字句。

原来姹紫嫣红开遍

《牡丹亭·游园》杜丽娘（五旦）唱段

南·仙吕宫【皂罗袍】、南·仙吕入双调【好姐姐】

1=D（小工调）筒音作 5

这是一张工尺谱/简谱形式的传统戏曲曲谱（昆曲《牡丹亭·游园》选段），歌词为：

雨丝风片，烟波画船，锦屏人忒看的这韶光贱。遍青山，啼红了杜鹃，那荼蘼外烟丝醉软。那牡丹虽好，它春归怎占的先。闲凝眄，（吆）生生燕语明如剪，听呖呖莺声溜的圆。

演奏提示

《牡丹亭·游园》【皂罗袍】，南·仙吕宫，【好姐姐】，南·仙吕入双调，清新绵邈是其声调特征。

"原来姹紫嫣红开遍"，寄情于景。"原来"二字须吹得安静，含住气息幽幽地吹。"姹紫"二字宜吹得明亮，表现欣欣然的欢喜之情。从"似这般"起音乐情绪有所转换，"似这般"三字可略微吹得凝缓，表现人物的轻愁淡怨。"井""垣""美""风""锦""凝"等字宜吹得顿挫轻俏。"赏心乐事"的"事"字要吹得华丽，吹出柔韧与虚实。"烟丝"二字要注意控制好休止和顿挫的时值，吹得轻柔、灵动、富有弹性。结尾的"圆"字宜吹得安静、舒缓、寥远，表现杜丽娘对自由的向往与遐想。

南·仙吕宫【皂罗袍】　笛色　小工调　板式　一板三眼

句数	唱词（四声）（正衬）	字数	句型
①[①]	（·原·来）姹··紫·嫣·红·开遍。	6	四 二
②	似·这·般·（·都）付·与，	5	三 二
③	断·井·颓·垣。	4	二 二
④	·良·辰·美·景·奈·何·天，	7	四 三
⑤	（便·）·赏·心乐·事··谁·家院·。	7	四 三
⑥	·朝·飞·暮·卷，	4	二 二
⑦	·云·霞·翠·轩。	4	二 二
⑧	·雨·丝·风片·，	4	二 二
⑨	·烟·波·画·船，	4	二 二
⑩	（·锦·屏）人忒·看·的·（这·）·韶·光贱·。	7	四 三

南·仙吕入双调【好姐姐】　笛色　小工调　板式　一板三眼

句数	唱词（四声）（正衬）	字数	句型
①	（遍·）·青·山，	2	一
②	·啼·红（·了）·杜·鹃，	4	二 二
③	（那·）·茶·蘼外··烟·丝醉·软。	7	三 四
④	（那·）·牡·丹·虽·好，	4	二 二
⑤	（·它）·春·归·怎占·（的·）·先。	5	二 三
⑥	·闲·凝·眄，	3	一
⑦	·生·生燕·语··明·如·剪，	7	四 三
⑧	（·听）呖·呖·莺·声·溜·的·圆。	7	四 三

[①] 第①句调式六字句原格律为上二下四句型，《牡丹亭·游园》【皂罗袍】为上四下二。

没乱里春情难遣

《牡丹亭·惊梦》杜丽娘（五旦）唱段

南·商调【山坡羊】

1＝D（小工调）筒音作 5

春光暗流转。

迁延，这衷怀哪处言，淹煎，泼残生除问天。

演奏提示

《牡丹亭·惊梦》【山坡羊】，南·商调，凄怅怨慕是其声情特征。

"没乱里"三字宜气息轻俏、指法干净，"里"字的 6 是散板转上板的过渡长音，宜含住气息，吹得纤细、沉静，吹出杜丽娘即将迷蒙入梦的曲情。"怨"字豁腔，5 的时值宜适当延长，再用气息余音幽幽地虚吹 6。此外，"怨"字的吹法要根据曲唱者的声腔套路。如果在"幽"字末眼上的 $\underline{2\ 3}$ 平唱，后面的"怨"字就按笛谱吹；如果曲唱者在 $\underline{2\ 3}$ 之间偷气并在 3 之后加了 5，唱成 $6\ \underline{\overset{\dot{1}}{3}\ 3}\ \underline{2\ \overset{}{2\ 1}}$，"怨"字就要吹成 $6\ \underline{\overset{\dot{1}}{3}\ 0\ 3}\ \underline{2\ \overset{}{2\ 1}}$。"把青春抛的远"的"抛"字宜含住气息吹，一则因曲唱者此时水袖并未抛出，到"远"字才抛；二则杜丽娘少女怀春，顾影自怜，无论是从动作还是从曲情上讲，都无强音的道理。"想幽梦谁边"一句须吹得安静、简淡，以表现少女的春情幽怨。"淹煎"的"淹"字，激越、明亮，但不能生硬，宜照笛谱用连续的气息吹出顿挫摇曳感；"煎"字宜平缓、凝重并逐渐趋于低沉，为"泼残生除问天"做铺垫。

南·商调【山坡羊】　笛色　小工调　板式　加赠一板三眼

句数	唱词（四声）（正衬）	字数	句型
①	没。乱••里·。春。情。难°遣，	7	三 四
②	蓦。地••里·。怀。人。幽怨°。	7	三 四
③	则。为••俺·。生。小。婵。娟，	7	三 四
④	°拣。名。门·一。例•（一。例••里）·神。仙眷°。	8	三 五
⑤	甚•。良。缘，	3	一
⑥	（°把）。青。春·抛的。远。	5	二 三
⑦	（°俺的°）睡•。情。谁见？°·（则。索。要）°因。循（腼•）°腆，	7	四 三
⑧	（°想）。幽梦•。谁。边，·（。和）春（光）暗°（。流）°转。	7	四 三
⑨	。迁。延，	2	一
⑩	（这°）。衷。怀··哪°处。言，	5	二 三
⑪	。淹。煎，	2	一
⑫	（泼。）。残。生··除问•。天。	5	二 三

则为你如花美眷

《牡丹亭·惊梦》柳梦梅（巾生）、杜丽娘（五旦）唱段

南·越调【山桃红】

1=D（小工调）筒音作 5

(巾生)则为你如花美眷，似水流年。是答儿闲寻遍，(呃)在幽闺自怜。转过这芍药

① "在幽闺自怜"句，清曲可不断连唱。剧曲必断，念白接唱，唱断时用 2̃ 3 收。
　　　　　　　　　　　　　　　　　　　　　　　怜

栏　　　前，紧靠着湖山石边。和你把领扣松，衣带宽，袖梢儿揾着牙儿苦也。则待你忍耐

演奏提示

《牡丹亭·惊梦》【山桃红】，南·越调，陶写冷笑是其声情特征。

柳梦梅在花神的牵引下，与游园小憩的杜丽娘梦中相见。"则为你如花美眷，似水流年"，既有爱慕又有惆怅。"则"字的 2 宜吹得安静。"眷"字的豁头 2 应虚吹并适当延长时值，以表现缠绵之情，低音 6 气息要松下来，吹得轻柔、凝缓。全曲宜吹得温婉、深情，到"早难道"一句，方吹出明亮音。曲中几个不发音的赠音，吹奏时可体会其增添灵动的效果，用以表现越调的诙谐、怡悦。

南·越调【山桃红】　笛色　小工调　加赠一板三眼

句数	唱词（四声）（正衬）	字数	句型
①	（则。为••你）.如。花·美眷。，	4	二 二
②	似•°水·流。年。	4	二 二
③	是•答。(.儿)·.闲.寻遍°，	5	二 三
④	（在•）。幽。闺·自•怜。	4	二 二
⑤	（°转过°这°）芍。药··栏.前，	4	二 二
⑥	（°紧靠°着.）.湖。山·石。边。	4	二 二
⑦	（.和•你°把）°领扣。松，	3	一
⑧	。衣带°宽，	3	一
⑨	（袖•。梢.儿揾°着.）.牙.儿苫°[°也]。	3	一
⑩	（则。待••你）°忍耐•。温.存·一。°昀.眠。	7	四 三
⑪	（是•）°那处°·.曾。相见°，	5	二 三
⑫	。相看°·°俨.然，	4	二 二
⑬	（°早.难道°）°好处°.相.逢·无一。。言。	7	四 三

雨香云片

《牡丹亭·惊梦》杜丽娘（五旦）唱段

南·越调【绵搭絮】

1=D（小工调）筒音作 5

① 3̃ 不换气用叠音，换气用波音。

演奏提示

《牡丹亭·惊梦》【绵搭絮】，南·越调，悲伤怨慕是其声情特征。

游园困倦，小睡春梦。虽被唤醒，丽娘依然沉醉梦中。全曲要吹得安静、恬淡，吹出迷离的春情。"边"字头板上的2，笛搭头要吹得若有似无，并含住气息轻柔地吹出2。末眼上的2用打音并用赠音收尾形成瞬间的气息顿挫，为"无奈"做情绪铺垫。"高"字的6，用赠音1锁住音尾，吹出阴平字的腔格，切勿上扬吹成后倚音。"冷汗"二字，当中若换气，"汗"字用波音，不换气则用叠音。

南·越调【绵搭絮】　笛色　小工调　一板三眼

句数	唱词（四声）（正衬）	字数	句型
①	雨香云片，	4	二二
②	才到梦儿边。	5	二三
③	无奈高堂，	4	二二
④	（唤醒）纱窗睡不便。	5	二三
⑤	泼新鲜，	3	一
⑥	（俺的）冷汗粘煎。	4	二二
⑦	（闪得俺）心悠步躯，	4	二二
⑧	意软鬟偏。	4	二二
⑨	（不争多）费尽神情，	4	二二
⑩	坐起谁忺（则）待去眠。	7	四三

南【尾声】　笛色　小工调　板式　一板一眼转散板转一板三眼

句数	唱词（四声）（正衬）	字数	句型
①a	困春心，	3	一
①b	游赏倦，	3	一
②	（也）不索香薰绣被眠。（春吓！）	7	四三
③	有心（情那）梦儿（还）去不远。	7	四三

最撩人春色是今年

《牡丹亭·寻梦》杜丽娘（五旦）唱段

南·南吕宫【懒画眉】

1＝F（六字调）筒音作 2

演奏提示

《牡丹亭·寻梦》【懒画眉】，南·南吕宫，清新绵邈是其声调特征。

"最撩人春色是今年"，丽娘到花园寻觅梦痕，春色春心，万物美好。为表现丽娘情思迷离，此曲要吹得徐缓、安静，不随便加花。"最"字起音的"搭"头不宜一带而过，要吹得轻柔、舒缓。"抓住"二字，"抓"应做轻俏的顿挫，"住"字的5可适当延长时值，吹出轻盈的摇曳感，表现人物内心的怡悦。"处"的中眼、末眼，按笛谱吹更显轻盈欢快，但宜观察曲唱者，如果其中眼上未做顿挫，则末眼通常平唱，1则平吹。

南·南吕宫【懒画眉】　六字调　加赠一板三眼

句数	唱词（四声）（正衬）	字数	句型
①	（最°）．撩．人。春色°．．是。今．年，	7	四 三
②	（°少甚°．么）．低就°．高．来·°粉画°．垣，	7	四 三
③	（．原．来）春。心．无处°．不。。飞．悬。	7	四 三
④	（是°睡°）．荼．蘼°抓住°．．裙。衩线°，	7	四 三
⑤	（恰。便是°）．花似°．人．心．（向°）．好处°．牵。	7	四 三

何意婵娟

《牡丹亭·寻梦》春香（贴旦）、杜丽娘（五旦）唱段

南·仙吕宫【惜花赚】

演奏提示

《牡丹亭·寻梦》【惜花赚】，南·仙吕宫，清新绵邈是其声调特征。

【惜花赚】由贴旦、五旦共同演绎，全曲以散板为主。吹奏散板要特别注意节奏，以及音乐的徐急和吹奏的气口，既要注意词式结构，又要考虑人物情绪。"何意婵娟，小立在垂垂花树边"，似国画白描，宜吹得安静、简淡，勾勒二八年华、楚楚伊人。"你才朝膳"宜吹得紧凑，"个人""无伴"相对独立，"怎"字的 6，音出即收，要断得短暂、轻俏。五旦的唱段，节奏相对舒缓。"画"，要吹得舒徐、婉转。"偶"字后面的气口要轻盈、波俏。"小庭深院"一句上板，"小"字 3 之后可作一停顿以呼应上声字的哗腔；随后的 5 6，可在 6 上用气息顶，吹出叠腔效果，增强音乐的流动性及上板后的节奏感。

南·仙吕宫【惜花赚】　笛色　六字调　板式　散板转一板三眼

句数	唱词（四声）（正衬）	字数	句型
①	何意婵娟，	4	二 二
②	小立（在）垂垂花树边。	7	四 三
③	（你）才朝膳，	3	一
④	个人无伴怎游园。	7	四 三
⑤	画廊前，	3	一
⑥	深深蓦见衔泥燕，	7	四 三
⑦	随步名园是偶然。	7	四 三
⑧	娘回转，	3	一
⑨	幽闺窄地教人见，	7	四 三
⑩	小庭深院。	4	二 二

那一答可是湖山石边

《牡丹亭·寻梦》杜丽娘（五旦）唱段

南·仙吕入双调【忒忒令】

1＝D（小工调）筒音作 5

演奏提示

《牡丹亭·寻梦》【忒忒令】，南·仙吕入双调，清新悠扬是其声调特征。

丽娘到花园踏寻梦痕，那一答，这一答，风光旖旎，春心如梦。"那一答"宜吹得清新、含蓄，表现少女双眼迷蒙，欣欣然有喜色。"这一答"，可吹得明亮、欢快，表现丽娘春情烂漫。"似"字的撒腔要吹得轻曼摇曳，表现梦境重现的羞涩。"嵌雕栏"略微提速，吹出轻快律动感。"石""药"及"一丝丝""一丢丢"的"一"，三个入声字的顿挫应处理得轻重徐急不同。"石"字宜吹得实在，断得舒缓；"药"字要断得波俏，搭头 6 要吹得欢快、轻盈；"一"字要断得干脆、富有弹性。

南·仙吕入双调【忒忒令】　笛色　小工调　加赠一板三眼

句数	唱词（四声）（正衬）	字数	句型
①	那˙一。答。·（。可是˙）．湖。山石。。边，	7	三　四
②	这。一。答。·（似˙）˙牡。丹．亭畔˙。	7	三　四
③	嵌。。雕．栏，	3	一
④	芍．药．．芽．儿。浅。	5	二　三
⑤	一。。丝。丝·垂．杨线。，	6	三　三
⑥	（一。。丢。丢）．榆荚。钱，	3	一
⑦	线。．儿．春，	3	一
⑧	甚˙．．。金．钱吊。。转。	5	一　四

是谁家少俊来近远

《牡丹亭·寻梦》杜丽娘（五旦）唱段

南·仙吕入双调【嘉庆子】【尹令】

1=D（小工调）筒音作 5

演 奏 提 示

《牡丹亭·寻梦》【嘉庆子】【尹令】，南·仙吕入双调，清新绵邈是其声调特征。

丽娘回忆书生的一举一动，幽香满怀，情意绵绵。"是"字的 **2**、**1** 两音，搭头要吹得柔缓，徐徐吐出，如梦似幻，铺垫全曲的沉醉情绪。"他捏这眼"要吹得活泼轻快，表现丽娘陷入回忆的调皮与欢愉。"则道来生"节奏放慢，凸显丽娘为少俊出现而表露的娇嗔之态。"则"字阴入声，要断得干净、轻俏；"道"字阳去声，**6** 实吹 **1** 虚吹带过。"咱不是"的"不"字，宜断得轻盈而富有弹性，与"是"字的摇曳相映成趣；"眠"字宜断得轻俏并有较多时间留白，表现人物甜蜜的沉醉之态。

南·仙吕入双调【嘉庆子】　笛色　小工调　板式　加赠一板三眼

句数	唱词（四声）（正衬）	字数	句型
①	（是˚）.谁。家少˚俊˚·.来近˚˚远，	7	四 三
②	（˚敢）.迤逗˚（这˚）.香。闺·去˚沁˚园。	7	四 三
③	话˚到˚.其。间·腼˚˚腆，	6	四 二
④	（˚他）捏˚.这˚˚眼，	3	一
⑤	奈˚.烦（˚也）.天，	3	一
⑥	（˚咱）.噘这˚˚口，	3	一
⑦	待˚.酬.言。	3	一

南·仙吕入双调【尹令】　笛色　小工调　板式　加赠一板三眼

句数	唱词（四声）（正衬）	字数	句型
①	（˚咱）不。是˚·.前。生爱˚春˚，	6	二 四
②	（又˚）素˚乏˚·.平.生半˚面˚。	6	二 四
③A	则。道˚·.来。生出˚现˚，	6	二 四
③	乍˚便˚·.今。生梦˚见˚。	6	二 四
④	˚生就˚（个˚）·.书.生，	4	二 二
⑤	哈˚.哈˚.生。生·抱˚（˚咱）去˚眠。	7	四 三

他倚太湖石

《牡丹亭·寻梦》杜丽娘（五旦）唱段

南·仙吕入双调【品令】

1=D（小工调）筒音作 5

歌词：
他倚太湖石，立着咱玉婵娟。待把俺玉山推倒，便日暖玉生烟。捱过雕栏，转过秋千，挣着裙花展。敢席着地，怕天瞧见。好一会分明，美满幽香不可言。

演奏提示

《牡丹亭·寻梦》【品令】，南·仙吕入双调，清新绵邈是其声调特征。

丽娘沉溺梦境，缠绵缱绻。"他倚"二字宜吹得清幽、柔软，吹出遐思与沉醉感。"推"字注意气口，如果曲唱者在此做落腮唱法，可顺势在 1、6 之间加一顿挫，使气口一致。"捱过雕栏，转过秋千"要吹得轻快欢悦，"捱"字 1 后面给一气口，"雕"字 2 后面加赠音 1 形成顿挫。"怕天"的"天"字，高音宜含住气息，控制音量，表现少女的羞涩。"瞧"字，阳平声浊音，曲唱者通常会用"阴出阳收"刻意修饰这个字，笛子务必吹得安静、柔绵，吹出少女沉醉于梦境的娇羞之情。"好一会分明"的"一"字，要断得轻俏、干净。

南·仙吕入双调【品令】　笛色　小工调　板式　一板三眼

句数	唱词（四声）（正衬）	字数	句型
①	○他○倚·太○湖（石·），	4	二 二
②	立·着·（○咱）·玉··婵○娟。	5	二 三
③	（待°○把○俺）玉○山·推○倒，	4	二 二
④	（便°）日·暖·玉··生○烟。	5	二 三
⑤	·捱过°·雕·栏，	4	二 二
⑤A	○转过°·秋○千，	4	二 二
⑥	揾°着··裙○花°展。	5	二 三
⑦	○敢·席·着·地°，	4	一 三
⑧	怕○天·瞧见°。	4	二 二
⑨	（○好）一○会°·分·明，	4	二 二
⑩	°美°满○幽○香·不°可·言。	7	四 三

他兴心儿紧咽咽

《牡丹亭·寻梦》杜丽娘（五旦）唱段

南·仙吕入双调【豆叶黄】

1＝D（小工调）筒音作 5

演奏提示

《牡丹亭·寻梦》【豆叶黄】，南·仙吕入双调，清新绵邈是其声调特征。

丽娘回味梦境，情丝缱绻。"呜着"的"呜"字，在不改变 6 5 3 前十六节奏的基础上，可将 6 略微撑开，按笛谱吹出附点，更显缱绻。第二个"周旋"的"周"字与"呜"做同样处理。两处"做意儿周旋"值得注意，"做意"二字均阴去声，通常两个去声字连用，曲唱不双豁，笛子亦然。第一处，"做"平吹，"意"吹豁腔。第二处，"做"用赠音 2 锁住，"意"用高音 2 做豁头。"照人儿昏善""梦魂儿厮缠"两句中的"儿"字，1 与 2 之间添加的休止宜干净、

轻俏。

南·仙吕入双调【豆叶黄】　笛色　小工调　板式　一板三眼

句数	唱词（四声）（正衬）	字数	句型
①	（。他）兴°。心（．儿）°紧咽°（咽°），	4	二 二
②	°呜着●（。咱）。香。肩。	4	二 二
③	（°俺°可°也）慢●。掂·（。掂）做°意°（．儿）。周．旋，	6	二 四
③A	（°俺°可°也）慢●。掂·（。掂）做°意°（．儿）。周．旋，	6	二 四
④	°等．闲（。间）·（°把一。个°）照°（．人）．儿。昏善●。	6	二 四
⑤	这°。般·．形现●，	4	二 二
⑥	那°。般·°软．绵。	4	二 二
⑦	（忒。一。片°）撒。。花·（。心。的）．红°影（．儿）（吊°将．来）半°。天，	6	二 四
⑧	（忒。一。片°）撒。。花·（。心的。）．红·影（．儿）（吊°将．来）半°。天，	6	二 四
⑩	（°敢是●咱）梦●．魂·（．儿）。厮缠●。	4	二 二

似这等荒凉地面

《牡丹亭·寻梦》杜丽娘（五旦）唱段

南·仙吕入双调【玉交枝】

1＝D（小工调）筒音作 5

演奏提示

《牡丹亭·寻梦》【玉交枝】，南·仙吕入双调，婉转绵邈是其声调特征。

【玉交枝】是丽娘寻梦的情绪转折点。"寻来寻去，都不见了"，打下全曲伤感的伏笔。"荒凉"的"凉"字，三叠腔要吹得干净、清晰，其中"凉"字的4，音略拎高虚吹，呼应曲唱者在三叠腔中的轻呼。"眼"字在中眼上的 5̱ 3̱ 2̇，将 2̇ 吹成类似赠音的顿挫更显灵动。"打方旋"的"方"字，2之后用不发音的赠音扣住形成顿挫。"是这答儿"一句宜吹得明亮，表现杜丽娘虚幻间看到梦中景象的欢喜之情。

南·仙吕入双调【玉交枝】　笛色　小工调　板式　一板三眼

句数	唱词（四声）（正衬）	字数	句型
①	（似·这°°等）。荒·凉·地·面·，	4	二 二
②	没。多半°·。亭·台靠°。边。	7	三 四
③	（°敢是°。咱）眯°。䁔色。°眼·寻·难见°，	7	四 三
④	·明放°（着·）·白·日·青·天。	6	二 四
⑤	（°猛）教°。人。抓（不。）到°·。魂梦°·前，	7	四 三
⑥	霎。时。间·°有·如活·现°。	7	三 四
⑦	°打。方·旋·再°得。俄·延，	7	三 四
⑧	（是°）这°答。儿·（压。）·黄。金钏°°匾。	7	三 四

怎赚骗

《牡丹亭·寻梦》杜丽娘（五旦）唱段

南·仙吕入双调【三月海棠】

1=D（小工调）筒音作 5

演奏提示

《牡丹亭·寻梦》【三月海棠】，南·仙吕入双调，清新绵邈是其声调特征。

梦境依稀，牡丹亭了然。"怎赚骗"是娇嗔，是期盼与失落的纠缠。全曲中速偏快，吹奏时要特别注意节奏徐疾与音乐情绪的关系。通常，节奏密集表现兴奋、欢快或烦躁、不安；节奏舒缓表现平和、宁静或悲戚、哀怨。快节奏中，轻俏的顿挫可形成音符跳跃，表现欢乐之情。吹奏这支曲牌，要把握曲情，减少顿挫，吹出心迷神乱之情。"依稀想像人儿见"一句"人"字末眼桁板上的 2 过板后可休止半拍，吹成轻俏的 0 3，以渲染少女的娇羞之态。"去也迁延"一句要吹得缥缈，"也"字要轻柔，吹出恣意徜徉的韵致。"非远"的"远"字、"昨日"的"日"字，休止都宜吹得轻俏，用安静的留白渲染人物的恋恋不舍之情。

南·仙吕入双调【三月海棠】　笛色　小工调　板式　一板三眼

句数	唱词（四声）（正衬）	字数	句型
①	怎赚骗，	3	一
②	依稀想像·人儿见。	7	四 三
③	（那）来时荏苒，	4	二 二
④	去也迁延。	4	二 二
⑤	非远，	2	一
⑥	（那）雨迹云踪·才一转。	7	四 三
⑦	（敢）依花傍柳·还重现。	7	四 三
⑧	（想）昨日今朝·眼（下）心前。	7	四 三
⑨	阳台一座·登时变。	7	四 三

偏则他暗香清远

《牡丹亭·寻梦》杜丽娘（五旦）唱段

南·仙吕入双调【二犯六幺令】

1=D（小工调）筒音作 5

演奏提示

《牡丹亭·寻梦》【二犯六么令】，南·仙吕入双调，清新绵邈是其声调特征。

寻梦不得，满心惆怅与失落。这支【二犯六么令】以幽怨、认命为基调，宜吹得安静、简淡。散板"吖"字带撒腔，宜吹得舒缓，表现丽娘那一声愁怨的长叹。第一个"偏"字的气口后，第二个"偏"字，即便曲唱者唱断，笛子也要连吹，让笛音飘在曲唱之上，渲染幽怨之情。"远"字上的休止，要断得轻巧。"春三月"的"三"，$\underline{3\ 2\ 1}$ 中可略微延长3的时值；"爱煞这昼阴便"的"便"，可将四叠腔中第一个6的时值适当延长；中眼上的"苦仁"二字，须撑满"苦"字1的时值。这种根据音乐情绪将某个音撑满有别于附点的吹奏，可让音乐更富有弹性，表现昆曲的水磨韵致。

南·仙吕入双调【二犯六么令】　笛色　小工调　板式　一板三眼

句数	唱词（四声）（正衬）	字数	句型
①	（吖。偏！）（。偏则。。他）暗。香·清•远，	4	二 二
②	°伞.儿。般·盖°的。。周.全。	7	三 四
③	。他趁°这°·春。三月•，	6	三 三
④	•红绽•··雨.肥。天。	5	二 三
⑤	叶..儿。青。偏迸°着•，	6	三 三
⑥	°苦.仁（.儿•里）·撒。。圆。	4	二 二
⑦	爱°煞。·（这°昼°）。阴便•，	4	二 二
⑧	再°得。到°··罗.浮梦•。边。	7	三 四

偶然间心似缱

《牡丹亭·寻梦》杜丽娘（五旦）唱段

南·仙吕入双调【江儿水】

1=D（小工调）筒音作 5

[乐谱：305̲3̲ 5̲.̲6̲1̲2̲ 6̲.̲5̲3̲ | 2̲ 3̲5̲ 3. 5̲5̲ 3̲2̲2̲ | 1̲ 1̲0̲3̲ 2 3̲0̲6̲ | 5 2̲2̲1̲ 6 — ‖]

守的个　梅根　相　见。

演 奏 提 示

《牡丹亭·寻梦》【江儿水】，南·仙吕入双调，婉转绵邈是其声调特征。

惊梦虽醒，春情难遣。丽娘寻梦来到梅树下，期许死后葬身于此守候梦中人。"偶然间心似缱，在梅树边"为看景，情绪相对平静。"似这等花花草草由人恋"是睹物伤情，要吹得安静、凝噎。"生生死死"一句，情绪转折。"生生"二字要吹得明亮，但"死死"二字不宜高亢。在曲唱的啀腔处，笛子通常轻柔托底不宜高亢。"无人怨"的"无"字，用顿挫表现啜泣。"香魂"的"香"字，头眼上的 3̲3̲2̲，宜将第一个 3 的时值撑满，以表现幽怨之情。"啊呀"一句是呐喊，要吹得高亢，剧唱时为了夸大情绪，6 前应加搭头 7，且要吹得明亮、肯定；清曲伴奏可直接用小波音吹 6。"人儿吓"的"吓"字，是酸楚自怜，要吹得细腻、凝涩。全曲是杜丽娘的内心独白，吹奏此曲要注意人物的情绪变化，从凄楚哀怨，再到为爱不惧生死的炙热刚烈。

南·仙吕入双调【江儿水】　笛色　小工调　板式　（本曲）一板三眼

句数	唱词（四声）（正衬）	字数	句型
①	˙偶˳然·（˳间）˳心似˙˳缱,	5	二 三
②	（在˙）˳梅树˙边。	3	一
③	（似˙这˳˳等）˳花˳花˳草草·˳由˳人恋˙,	7	四 三
④	˳生˳生˙死˙死·˳随˳人愿˙,	7	四 三
⑤	（便˙）˳酸˳酸˙楚˙楚·˳无˳人怨˳。	7	四 三
⑥	（待˙）˙打˙并·˳香˳魂一˳片˳,	6	二 四
⑦	˳阴˙雨˳梅˳天，（˳啊˳呀˳人˙儿˳吓！）	4	二 二
⑧	˳守的˳（个˙）˳梅˳根˳相见˳。	6	二 四

你游花院

《牡丹亭·寻梦》春香（贴旦）、杜丽娘（五旦）唱段

南·仙吕入双调【川拨棹】【前腔】南【尾声】

1＝D（小工调）筒音作 5

演奏提示

《牡丹亭·寻梦》【川拨棹】【前腔】，南·仙吕入双调，【尾声】，南调，清新绵邈是其声调特征。

吹奏这三个曲牌，要注意散板与上板交错的节奏变化及春香与丽娘的情绪转换。"你游花院，怎靠着梅树偃"一句，一板三眼，节奏轻快，用春香的无忧无虑反衬丽娘的哀伤幽怨。"一时间望眼连天"起转一板一眼，中慢，要吹得平稳、安静，吹出惆怅感。第二个"望眼"的 $2\overset{3}{}16$ 之后，无论曲唱者是否在此做嚯腔顿挫，笛子都宜悠悠连吹。同样，第二个"知怎生"的"怎"字嚯断处亦然。唱断之处有笛音飘浮，更显空灵、凄婉。"伤心"二字，"伤"之后可做一顿挫。如果曲唱者在此做吞吐，正好契合；如不做吞吐，让曲唱音在笛音留白处轻过，可烘托人物的幽怨之情。"难道我再到这亭园"，要吹得安静、凝缓。"照独眠"的"照"字，头眼上的 3321 可将第一个3吹成附点，水磨婉转，尽在微妙间。

南·仙吕入双调【川拨棹】 笛色 小工调 板式

句数	唱词（四声）（正衬）	字数	句型
①	（你）游花院，	3	—
②	怎靠着梅树偃？	6	三 三
③	一时间望眼连天，	7	三 四
④	一时间望眼连天，	7	三 四
⑤	忽忽地伤心自怜。	7	二 四
⑥	知怎生情怅然？	6	三 三
⑦	知怎生泪暗悬？	6	三 三

南·仙吕入双调【川拨棹·前腔】 笛色 小工调 板式 一板一眼

句数	唱词（四声）（正衬）	字数	句型
①	为我慢归（休）款留连，	7	四 三
②	（听，听这）不如归春暮天。（春香吓！）	6	三 三
③	难道我再到（这）亭园，	7	三 四
④	难道我再到（这）亭园，	7	三 四
⑤	则争的（个）长眠（和）短眠！	7	三 四
⑥	知怎生情怅然？	6	三 三
⑦	知怎生泪暗悬？	6	三 三

南【尾声】　笛色　小工调　板式　一板一眼转散板转　加赠一板三眼

句数	唱词（四声）（正衬）	字数	句型
①	˙软｡哈（｡哈）｡刚（˙扶）到｡·画˙栏｡偏，	7	四　三
②	报｡·堂上˙·｡夫·人｡稳便˙。	7	三　四
③	（｡少不｡得）·楼上˙｡花｡枝（｡也则｡是˙）·照｡独·｡眠。	7	四　三

蝴蝶呵，恁粉版花衣胜剪裁

《牡丹亭·冥判》胡判官（净）唱段

北·仙吕宫【油葫芦】

1=G（正工调）筒音作 2

外，恰好个花间四友可也无拘碍。他把弹珠儿便打的呆，扇梢儿恁便扑的坏。不枉了恁那宜题入画高人爱，则教恁翅膀儿展将个春色则这也么闹场来。

演奏提示

《牡丹亭·冥判》【油葫芦】，北·仙吕宫，清新绵邈是其声调特征。

昆剧中的正净粗犷威武，唱腔多阔口，喷口劲大。昆笛伴奏可一字一腔，吹得平实、厚重、干净。从曲情看，这支【油葫芦】乃阴府判官将四名轻罪男子来生判做蝴蝶、蜜蜂、飞燕、黄莺的唱段，多有调侃，因此在兼顾"净"的演奏风格时，细节上还宜吹得轻快、流丽。比如"蜂儿呵恁便忒个利害"一句，要在"蜂儿呵恁"上突出颠落，随后在"忒个"的 **5、6** 之间做轻俏的顿挫。"细腰捱"的"腰"字，如加花吹成 $5\overline{\dot{1}6}'5$ 可渲染曲情，但 $\dot{1}$ 务必是虚吹带过，不能吹成豁头改变腔格。

北·仙吕宫【油葫芦】　笛色　正工调　板式　一板三眼

句数	唱词（四声）（正衬）	字数	句型
①	（蝴蝶呵，恁）粉版花衣胜剪裁，	7	四 三
②	蜂儿呵（恁便）忒（个）利害，	6	三 三
③	甜口（儿）咋着细腰捱。	7	四 三
④	（燕儿呵，）蘸（个香）泥弄影勾帘内，	7	四 三
④A	（莺儿呵，那）溜（笙）歌惊梦纱窗外，	7	四 三
⑤	（恰好个）花间四友（可也）无拘碍。	7	四 三
⑥	（他把）弹珠儿（便）打的呆，	6	三 三
⑦	扇梢儿（恁便）扑的坏。	6	三 三
⑧	（不枉了恁那）宜题入画高人爱，	7	四 三
⑨	（则教恁翅膀儿）展将（个）春色（则这也么）闹场来。	7	四 三

则见风月暗消磨

《牡丹亭·拾画》柳梦梅（巾生）唱段

南·中吕宫【颜子乐】

1=D（小工调）筒音作 5

① 在吹奏昆曲 3 4 的 4 音时在小工调指法下都会刻意吹偏高些，并虚吹。

擦，倚逗着断垣低垛。（呃）因何，蝴蝶门儿落合，客

演奏提示

《牡丹亭·拾画》【颜子乐】，南·中吕宫，高下闪赚是其声调特征。

经风见月，流光沧桑。"则见风月"一句要吹得凝缓，入声字"则"不宜吹断，笛子可在"则"字的 **6** 之后轻柔地保持，吹出"字断腔连"的意蕴。"滑擦"二字，均宜音出即收，要断得干净、轻巧。"滑"是一个繁腔，要注意顿挫，吹得轻盈、荡漾。"刻划尽琅玕"宜吹得稳当、朴实，"荒草"二字，要吹出悲凉之意，在"荒"字的 **2** 之后加赠音 **1** 形成顿挫，表现伤春悲秋的喟叹。

南·中吕宫【颜子乐】　笛色　小工调　板式（本曲）　加赠一板三眼

句数	唱词（四声）（正衬）	字数	句型
①	（则。见°）。风月•暗°消•磨，	5	二 三
②	画•墙（。西）•正°南侧。°左，	6	二 四
③	°苍•苔•滑•擦。，	4	二 二
④	°倚逗•（着。）•断•垣。低°垛。	6	二 四
⑤	°因•何，	2	一
⑥	•蝴蝶••门•儿•落•合•，	6	四 二
⑦	客。来过°•年月。°偏•多。	7	三 四
⑧	刻。划•尽•°•琅。玕•千个°，	7	三 四
⑨	（°早则。是•）•寒。花（•绕砌°）•°荒。草•成。窠。	6	二 四

挂下裙拖，又不是经曾兵火，似这般狼藉呵，敢断肠人远。伤心事多，待不关情么，恰湖山石畔留着你打磨陀。

演奏提示

《牡丹亭·拾画》【锦缠道】，南·正宫，惆怅雄壮是其声情特征。

柳梦梅步入昔日南安府后花园，亭榭荒芜，寒花点缀，令人伤情。"门儿锁"一句，"门"字要吹得深沉、悠远，"儿"字和"锁"字上的休止顿挫要吹得轻巧。"武陵源"三个字要吹得波俏，其中"陵"字做顿挫，"源"字的4笛管外撇略吹高半个音。"断"字，阴去声的豁腔不唱断，但笛子可在豁头前虚让而过，烘托曲唱的余音远送，末眼上的滑腔 <u>6 5 3</u> 要吹得柔绵圆润。"烟"字的 2 实吹，<u>3 4 3 3</u> 虚实结合，吹出摇曳感。"伤心事多"一句控制节奏，"事"字在末眼上的 <u>1 2 1 1</u> 形同散板，要特别留意曲唱者的气口。

南·正宫【锦缠道】　笛色　小工调　板式　一板三眼

句数	唱词（四声）（正衬）	字数	句型
①	．门．儿°锁，	3	一
②	放°着．这°·．武．陵（．源）一°座°，	7	三　四
③	（恁°）°好处°·°教．颓堕°，	5	二　三
④	断°°烟．中·（见°）°水阁°（摧．残）画°·．船°抛°躲。	9	三　六
⑤	（°冷）°秋°千尚·．挂°下·．裙°拖，	7	三　四
⑥	又°不°是°·．经．曾°兵°火，	7	三　四
⑦	（似°）这°°般·．狼藉°°呵，	5	二　三
⑧	°敢·断°．肠．人°远。	5	一　四
⑨	°伤°心·事°°多，	4	二　二
⑩	待°·不°°关．情．么，	5	一　四
⑪	恰°湖．山石°畔°·（．留着．°你）°打．磨．陀。	8	五　三

凶。金碗呵咱两口儿同匙受用，那玉鱼呵和俺九泉下比目和同。玉碾的玲珑，金锁的叮咚。则那石姑娘他识趣拿奸纵，却不似恁杜爷爷逞拿贼威风。

演奏提示

《牡丹亭·硬拷》【折桂令】，北·双调，健捷激袅是其声调特征。

这支【折桂令】旋律复杂，节奏较快，要吹得灵动、跳跃，表现柳梦梅急于辩白，却又自信、笃定的洒脱之态。"轴""春""承""逢""的""玲""威"等字，可按笛谱吹出附点音符，增添曲调的水磨婉转韵致。"云""恁""谜"等字，既吹附点又加顿挫，表现主人公的轻盈洒脱。"石缝"的"缝"字，笛子气口与曲唱细小的错位，可增添灵动波俏。"那玉鱼呵和俺九泉下"一句字繁腔少，附点与休止相间，须吹得轻盈并富有弹性。

北·双调【折桂令】　笛色　小工调　板式　一板三眼

句数	唱词（四声）（正衬）	字数	句型
①	（恁道）证明师一轴春容，	7	三 四
②	（可知道是）苍苔石缝，	4	二 二
③	迸坼（了）云踪。	4	二 二
④	（恁教俺）一谜（的）承供，	4	二 二
⑤	（供的是）开棺见喜，	4	二 二
⑥	挡煞逢凶。	4	二 二
⑦	（金碗呵）咱两口（儿）同匙受用，	7	三 四
⑧	（那玉鱼呵）（和俺）九泉下比目和同。	7	三 四
⑨	玉碾（的）玲珑，	4	二 二
⑩	金锁（的）叮咚。	4	二 二
⑪	（则那石姑娘他识）趣拿奸纵，	4	二 二
⑫	（却不似恁杜爷爷逞）拿贼威风。	4	二 二

月明云淡露华浓

《玉簪记·琴挑》潘必正（巾生）、陈妙常（五旦）唱段

南·南吕宫【懒画眉】【前腔】

1＝F（六字调）筒音作 2

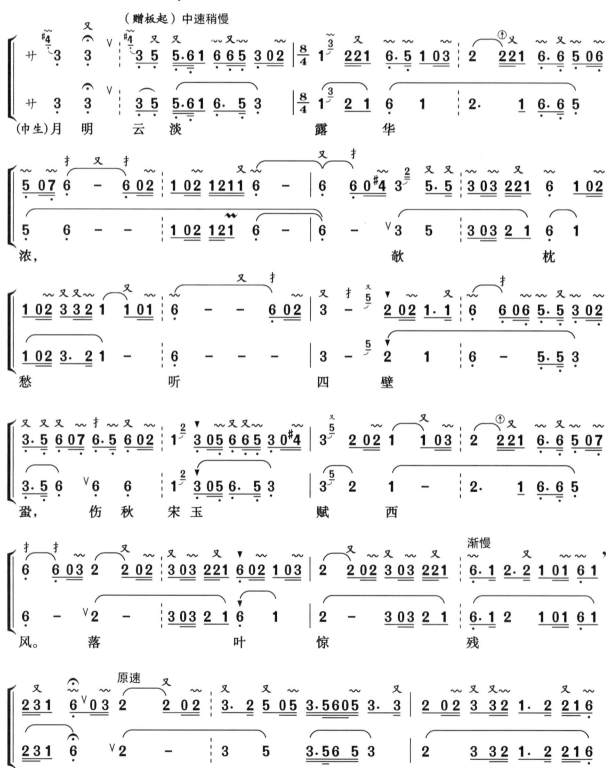

尘数落红。(五旦)粉墙花影自重重，帘卷残荷水殿风，抱琴弹向月明中。香袅金猊动，人在蓬莱第几

演奏提示

《玉簪记·琴挑》【懒画眉】，南·南吕宫，感叹婉转是其声情特征。

《玉簪记·琴挑》一折由四支【懒画眉】、两支【琴曲】、四支【朝元歌】组成。言情慢曲要留心曲牌之间的承启，以及角色和情绪转换带来的节奏变化。"月明云淡露华浓，欹枕愁听四壁蛩"两句要吹得安静、舒缓，表现月色正好，夜虫低鸣，落第才子的失意、孑然。"赋西风"的"赋"字，3 宜撑满并吹得明亮，表现潘必正自比宋玉伤秋的自负。"闲步芳尘"一句要吹得轻盈而富有弹性，"步"字的顿挫可呼应曲唱的落腮口法。"壁""玉""叶""落"，要控制气息，断得轻俏。"粉墙花影"的"影"，顿挫须灵巧，3 音点到即收。"听凄凄楚楚"一句要吹得轻快，第一个"楚"字加附点吹更显婉转，"仙郎何处"要吹得端庄平稳。"曲未终"的"曲"字，2 实吹之后立即虚吹，吹出"声断气连"的入声字腔格。"杳""早""恐"字上的顿挫，分别呼应嚯腔腔格及曲唱的落腮口法。"华""西""重""明""飞""声""帘"等字，头板上的 2 紧接头眼 2̱2̱1 时，2̱2̱1 的第一个 2 均用气顶法吹出打音效果。此外，筒音作 2̣ 时，3 的笛搭头 4 通常处理成基本标准 #4。

南·南吕宫【懒画眉】　笛色　六字调　板式　加赠一板三眼

句数	唱词（四声）（正衬）	字数	句型
①	月··明·云淡˚·露˚·华·浓，	7	四 三
②	˚欹˚枕·愁˚听·四˚壁˚蛩，	7	四 三
③	˚伤·秋宋˚玉··赋˚·西·风。	7	四 三
④	落·叶··˚惊·残梦˚，	5	二 三
⑤	·闲步˚·芳·尘·˚数落··红。	7	四 三

南·南吕宫【懒画眉·前腔】（第一支）①　笛色　六字调　板式　加赠一板三眼

句数	唱词（四声）（正衬）	字数	句型
①	˚粉·墙·花˚影·自˚·重·重，	7	四 三
②	·帘˚卷·残·荷·˚水殿˚·风，	7	四 三
③	抱˚·琴·弹向·˚月··明·中，	7	四 三
④	˚香·袅·˚金·猊动˚，	5	二 三
⑤	·人在˚·蓬·莱·第˚·几·宫。	7	四 三

① 此处的"第一支"指【懒画眉·前腔】第一支，而非【懒画眉】第一支。

南·南吕宫【懒画眉·前腔】（第二支）　笛色　六字调　板式　加赠一板三眼

句数	唱词（四声）（正衬）	字数	句型
①	步虚声度许飞琼，	7	四 三
②	乍听还疑别院风，	7	四 三
③	（听）凄凄楚楚那声中。	7	四 三
④	谁家夜月琴三弄，	7	四 三
⑤	细数离情曲未终。	7	四 三

南·南吕宫【懒画眉·前腔】（第三支）　笛色　六字调　板式　加赠一板三眼

句数	唱词（四声）（正衬）	字数	句型
①	朱弦声杳恨溶溶，	7	四 三
②	长叹空随几阵风，	7	四 三
③	仙郎何处入帘栊。	7	四 三
④	早是人惊恐，	5	二 三
⑤	（莫不为听）云水声寒一曲中。	7	四 三

【琴 曲】（一）
《玉簪记·琴挑》潘必正（巾生）唱段

1=G（正工调）

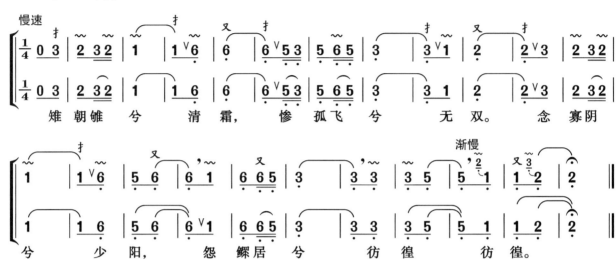

【琴 曲】（二）
《玉簪记·琴挑》陈妙常（五旦）唱段

1=G（正工调）

演奏提示

《玉簪记·琴挑》【琴曲】系独立的曲子，和宫调无关，笛色正工调或六字调。

潘必正与陈妙常用【琴曲】互探心迹。这两段【琴曲】宜用洞箫伴奏，暗合古琴的低沉典雅。全曲每句都从柝板起音，要吹得舒徐、安静，吹出琴箫和鸣那种淳厚绵长、遐思悠远的气韵。

长清短清

《玉簪记·琴挑》陈妙常（五旦）唱段

南·仙吕入双调【朝元歌】

1=G（正工调）筒音作 2

柏子座中焚，梅花帐绝尘。果然是冰清玉润，长长短短有谁评论，怕谁评论。

演奏提示

《玉簪记·琴挑》【朝元歌】，南·仙吕入双调，清新绵邈是其声调特征。

"长清短清"出自"嵇氏四弄"《长清》《短清》《长侧》《短侧》。《长清》《短清》取意于雪，寓清洁无尘。全曲宜吹得含蓄、平稳，表现出家人不管离恨、无甚闲愁的散淡。"果然是冰清玉润""怕谁"两处，可略微放开吹得明亮，表现妙常心境清静，不怕评说的娇嗔。"甚""度""上"三个阳去声字都应做一定处理，呼应豁腔之后的落腮口法。

南·仙吕入双调【朝元歌】　笛色　正工调　板式　加赠一板三眼

句数	唱词（四声）（正衬）	字数	句型
①	.长。清·°短。清，	4	二 二
②	°哪°管·.人.离恨°。	5	二 三
③	.云。心·°水。心，	4	二 二
④	°有甚··.闲.愁闷°。	5	二 三
⑤	一。度°··。春.来，	4	二 二
⑥	一。。番·°花褪°，	4	二 二
⑦	°怎。生·上··我·.眉.痕。	6	二 二 二
⑧	.云°掩·.柴.门，	4	二 二
⑨	°钟.儿磬°.儿·（在°）°枕上°.听。	7	四 三
⑩	柏。°子·座°中.焚，	5	二 三
⑪	.梅。花·帐°绝··尘。	5	二 三
⑫	（°果.然是°）.冰。清·玉.润°，	4	二 二
⑬	.长（.长）°短°短··°有.谁.评.论，	7	三 四
⑭	怕°.谁·.评论。	4	二 二

更声漏声

《玉簪记·琴挑》潘必正（巾生）唱段

南·仙吕入双调【朝元歌·前腔】

1＝G（正工调）筒音作 2

翡翠衾寒，芙蓉月印，三星照人如有心。（仙姑吓！）只怕露冷霜凝，衾儿枕儿谁共

这是一页传统工尺谱/简谱形式的乐谱，无可提取的正文文本。

温。巫峡
恨云深，桃源
羞自寻。（仙姑吓！）你是个
慈悲方寸，望
恕却少年心
性，少年
心性。

演奏提示

《玉簪记·琴挑》【朝元歌·前腔】，南·仙吕入双调，清新绵邈是其声调特征。

"更声漏声"一支，虽然也加赠板，但较之于"长清短清"，节奏略快，顿挫轻巧，表现潘必正试探和调侃的欢愉情绪。同样要注意"漏""坐""下"等阳去声字的顿挫吹法。"你是个慈悲方寸"是低语恳求，"望恕却少年心性"是高调表白，"望恕却"三个字节奏略缓并宜吹得肯定、明亮。此外，清曲中"衾儿枕儿谁共温"与"巫峡恨云深"连唱，"温"字在中眼稍微撤慢即回到正常节奏。"巫"字从鼓点后半拍起吹笛搭头 6。

南·仙吕入双调【朝元歌·前腔】（第一支）　笛色　正工调　板式　加赠一板三眼

句数	唱词（四声）（正衬）	字数	句型
①	。更。声·漏。声，	4	二 二
②	独。坐··。谁。相问。	5	二 三
③	·琴。声·怨。声，	4	二 二
④	·两下··。无·凭。准。	5	二 三
⑤	翡·翠。。衾·寒，	4	二 二
⑥	·芙。蓉·月。印。	4	二 二
⑦	。三。星·照。人··如（·有）。心。	6	二 二 二
⑧	（只。怕。）露··冷·霜。凝，	4	二 二
⑨	。衾·儿。枕。儿·谁共。温。	7	四 三
⑩	·巫·峡·恨·云。深，	5	二 三
⑪	·桃。源·。羞自·寻。	5	二 三
⑫	（·你是·个。）慈。悲·方寸。，	4	二 二
⑬	望·恕。却。少·年。心性。，	7	三 四
⑭	少。年·。心性。	4	二 二

你是个天生俊生

《玉簪记·琴挑》陈妙常（五旦）唱段

南·仙吕入双调【朝元歌·前腔】

1=G（正工调）筒音作 2

硬。　　　　我　待要应　　　承，　　　　这羞惭

怎应他那一声。　　　　我　见了他假惺

惺，　　（咳!）别了他 常挂　心。　　　看这些

花阴月　影，凄凄冷冷　照他孤

另，　　　　照奴孤　另。

演奏提示

《玉簪记·琴挑》【朝元歌·前腔】,南·仙吕入双调,清新绵邈是其声调特征。

此曲乃妙常深夜独白。少女心事,婉约缠绵。"你是个"务必吹得干净、轻柔,撒腔如微风涟漪。"聪明"二字,有种小得意,"聪"字按笛谱吹出赠音3,既扣住了阴平字的腔格,又增添了俏皮感。"假狠"的"狠"字要注意音乐的张弛感,头板上前一个 $\dot{5}$ 实吹,休止后虚吹带出 $\dot{5}$,头眼上的 $\underline{3 \cdot \dot{2} \dot{3} \dot{5}}$ 要吹得舒缓并富有韧性,表现妙常佯装生气的娇嗔和快意。"这羞惭怎应他那一声"乃全句亮点,宜撤慢并吹得轻柔,刻画即便悄然无人也腼腆羞涩的少女情态。

南·仙吕入双调【朝元歌·前腔】(第二支)　笛色　正工调　板式　一板三眼

句数	唱词(四声)(正衬)	字数	句型
①	(你是个)天·生·俊·生,	4	二 二
②	曾占··风·流性。	5	二 三
③	(看他)·无·情·有情,	1	二 二
④	(只见他)笑脸·(儿)·相问。	5	二 三
⑤	(我也)心·里·聪·明,	4	二 二
⑥	(把)脸·儿·假·狠,	4	二 二
⑦	口·儿·里·装做·硬。	6	二 二
⑧	(我)待·要·应·承,	4	二 二
⑨	(这)羞·惭·怎应·(他)那一·声。	7	四 三
⑩	(我)见(了)他·假·惺·惺,	5	二 三
⑪	别·(了)·他·常挂·心。	5	二 三
⑫	(看这些)花·阴·月·影,	4	二 二
⑬	凄(凄)·冷·冷·照·他·孤另,	7	三 四
⑭	照·奴·孤另。	4	二 二

听她一声两声

《玉簪记·琴挑》潘必正（巾生）唱段

南·仙吕入双调【朝元歌·前腔】

1=G（正工调）筒音作 2

玉软香温，情儿意儿那些儿不动人。她独自理瑶琴，（身上寒冷了！）我独立苍苔冷。分明是西厢行径，（老天呀！）早早成就少年秦晋，少年秦晋。

演奏提示

《玉簪记·琴挑》【朝元歌·前腔】，南·仙吕入双调，清新绵邈是其声调特征。

潘必正偷听得妙常独白，既欢喜，又感慨。"一声两声"宜吹得轻柔、舒缓，从"句句"起略微提速，吹出轻快感，表现潘必正识破妙常故作清高后的暗自欢喜。"早早成就"四个字，应放慢速度吹实在，表现人物内心的恳切之情。全曲的入声字"一""不""玉""独""立"很具表现力，注意各入声字的不同处理："一声"的"一"，在 $\underline{3\cdot 2}$ 之间做轻盈停顿，要吹得安静；"一曲"的"一"字和"玉"字的断，宜吹得波俏并富有弹性；"那些儿不动人"的"不"，"她独自"的"独"，都宜断得干净、轻巧；"我独立"的"独"，因与阳入声字"立"连用，故笛子只在"立"字上做停顿。

南·仙吕入双调【朝元歌·前腔】（第三支）　笛色　正工调　板式　一板三眼

句数	唱词（四声）（正衬）	字数	句型
①	（。听。她）一。。声·˙两。声，	4	二 二
②	句°句°··含·愁闷˙。	5	二 三
③	（看°。她）·人·情·道˙·情，	4	二 二
④	°多是˙··尘·凡性°。	5	二 三
⑤	（˙你）一。曲··。琴。声，	4	二 二
⑥	。凄。清·。风韵˙，	4	二 二
⑦	（°怎）。教·人·（不·）断°送˙·。青。春。	6	二 二 二
⑧	（·那更°）玉·˙软·。香。温，	4	二 二
⑨	·情（·儿）意°（·儿）˙那。些·（˙儿）不。动˙·人。	7	四 三
⑩	（。她）独·自˙·˙理·瑶。琴，	5	二 三
⑪	（°我）独·立··苍·苔˙冷。	5	二 三
⑫	（。分·明是˙）西。厢··行·径°，	4	二 二
⑬	°早（°早）·成就˙ 少°··年·秦晋°，	7	三 四
⑭	少°·年·秦晋°。	4	二 二

这病儿何曾经害

《玉簪记·问病》潘必正（巾生）唱段

南·商调【山坡羊】

1=D（小工调）筒音作 5

这病儿好似雨过花羞态。我难摆开，心头去复来。黄昏梦断梦断天涯外，我心事

难提泪满腮。伤怀，不为风寒眼倦开，堪哀，只为忧愁头懒抬。

演奏提示

《玉簪记·问病》【山坡羊】，南·商调，凄楚怨慕是其声情特征。

妙常随姑母探病，潘必正乘机"诉病"话衷肠。"这病儿"，要吹得沉缓，吹出羸弱与愁闷的曲情。"害"字阳去声，加花吹成附点可增强戏谑感。"好难担待"的"好"字，可将 <u>5 3</u> 2 的 2 处理成轻巧的赠音，呼应上声字嚯腔腔格，"好似风前败叶"的"好"字，应加花吹出附点及顿挫，增添婉转并呼应曲唱的落腮腔。全曲宜吹得舒徐缠绵，只在"堪哀"的"堪"字上做明亮的处理。此外，笛子的顿挫不必与唱腔完全一致，有时错位更能烘托唱腔。比如"这病儿何曾经害"一句，曲唱可在"曾"字的 3 后面做吞吐腔，而笛子可在"何"字的 3 后面加赠音 2 形成顿挫，"曾"字则连吹。

南·商调【山坡羊】　笛色　小工调　板式　加赠一板三眼

句数	唱词（四声）（正衬）	字数	句型
①	这°病•儿·何．曾。经害°，	7	三 四
②	这°病•儿·°好．难．担待•，	7	三 四
③	这°病•儿·（°好似•）．风．前败•叶•，	7	三 四
④	这°病•儿·（°好似•）•雨过°．花。羞态°。	8	三 五
⑤	（•我）．难°摆。开，	3	一
⑥	。心．头·去°复••来。	5	二 三
⑦	•黄。昏梦•断••·（梦•断•）。天．涯外•，	7	四 三
⑧	（•我）。心事•．难．提·泪••满。腮。	7	四 三
⑨	。伤．怀，	2	一
⑩	（不。为•）．风．寒·°眼倦°。开，	5	二 三
⑪	。堪．哀，	2	一
⑫	（只。为•）．忧．愁··头•懒．抬。	5	二 三

秋江一望泪潜潜

《玉簪记·秋江》潘必正（巾生）、陈妙常（五旦）唱段

南·越调【小桃红】

1=D（小工调）筒音作 5

(巾生、五旦) 秋江一望泪潜（呀……）潜，怕向那孤篷看也。这别离中，生出一种苦难

歌词：言。恨拆散在霎时间，都只为心儿里，眼儿边，血儿流，把你的香肌减也。

(sheet music page — numbered notation with lyrics)

恨煞那 野水平 川。生隔断 银河 水，断送我 春老啼 鹃。

演奏提示

《玉簪记·秋江》【小桃红】，南·越调，哀怨凄婉是其声情特征。

妙常雇一叶扁舟在江心追上潘郎，看江水茫茫，不知何日重逢。"秋江"二字要吹得安静、舒徐，吹出缠绵、感伤之情。"泪"字的 $\underline{5}\underline{6}$ 须含住气息吹得轻柔凝缓。"怕向那"一句，"怕"字的 $\dot{2}$ 须气息饱满，吹出明亮高音，表现离情别恨的情绪迸发。"那"字则控制气息，在头眼上吹出哀怨柔软的 6 之后，搭头 $\dot{2}$ 虚吹过渡到中眼的 $\underline{\dot{1}\cdot\dot{1}}$ 上。入声字吹断要注意节奏，"别""一""拆"，宜断得干净、利落；"霎""煞"须断得有韧性；"出"字，中眼的 2，一拍接近吹满再用赠音 1 形成顿挫。"霎"字加花，渲染哭诉悲情，"血儿流"的"儿"字、"香肌减"的"肌"字，气息休止形成的顿挫宛如声声啜泣，呼应曲唱者的落腮口法。"啼"字，过板后头眼上用气息顶出的叠音，可渲染人物的泣别悲伤。

南·越调【小桃红】　笛色　小工调　板式　加赠一板三眼

句数	唱词（四声）（正衬）	字数	句型
①	。秋。江一。望˙·泪。潸。潸，	7	四 三
②	怕°向°（那˙）·。孤.篷看°[°也]。	5	二 三
③	（这°）别..离。中，	3	—
④	。生出。一。°种·苦.难.言。	7	四 三
⑤	（恨°）拆。散°·（在°）霎。。时。间，	5	二 三
⑥	（。都只。为°）。心.儿°里，	3	—
⑦	°眼.儿。边，	3	—
⑧	血。。儿.流，	3	—
⑨	（°把˙你的。）。香。肌°减[°也]。	3	—
⑩	恨°煞。那˙·°野。水.平.川。	7	三 四
⑪	。生隔。断··。银.河°水，	6	三 三
⑫	断°送˙˙我·春（°老）。啼。鹃。	6	三 三

黄昏月下，意惹情牵

《玉簪记·秋江》潘必正（巾生）唱段

南·越调【下山虎】

1=D（小工调）筒音作 5

演奏提示

《玉簪记·秋江》【下山虎】，南·越调，悲伤怨慕是其声情特征。

秋江泣别，依依难舍。"黄昏月下"紧接上曲从中眼起拍，"月"字1上的休止宜吹得短促、肯定，随后轻起2，吹出张弛感。"才照的个双鸾镜"的"照"字在高音位上，宜含住气息并处理成附点，"的"字的5须吹得轻盈、静谧，点到即收。"早买"二字间可加一气口，笛音的些许停顿留白，可烘托曲唱者在"早"字上的轻哼。"月再圆"的"月"字，可在吹完1、2之后再用不发音的赠音做气口，让笛音飘在曲唱者的停顿上。"又怕你"三个字突慢，宜气息饱满，吹得厚实。"又"字的6突慢形同散板，呼应曲唱的"拿"腔。

南·越调【下山虎】　笛色　小工调　板式　一板三眼

句数	唱词（四声）（正衬）	字数	句型
①	黄昏月下，	4	二 二
②	意惹情牵。	4	二 二
③	才照（的个）双鸾镜，	5	二 三
④	又（早）买别离船。	5	二 三
⑤	（哭得我）两岸枫林，	4	二 二
⑥	（做了）相思泪斑，	4	二 二
⑦	（和你）打叠凄凉今夜眠。	7	四 三
⑧	喜见（你的）多情面，	5	二 三
⑨	花（谢）重开月再圆。	6	三 三
⑩	又怕（你）难留恋，	5	二 三
⑪	离情万千，	4	二 二
⑫	（一似）梦里相逢（教我）愁怎言。	7	四 三

顿心惊蓦地如悬罄

《金雀记·乔醋》潘岳（巾生）唱段

南·南吕宫【太师引】

1=D（小工调）筒音作 5

袂，问归期

细嘱叮咛。却缘何

身罹坑阱，犹幸得

这是一页乐谱（简谱），包含唱词：保全躯命。劈鸳鸯是猖狂寇兵，最堪怜蓬踪浪迹似浮萍。

演奏提示

《金雀记·乔醋》【太师引】，南·南吕宫，感叹悲壮是其声调特征。

潘岳看到巫彩凤的书信，震惊感叹。"顿心惊"一句，起调激越，笛子应吹得厚实、肯定，但不宜飙音量。昆曲的气口很重要，唱词和旋律长短互补，笛子不能完全依照乐句的标准换气。比如"止"字末眼的 5656 可平吹为 56，与曲唱者形成旋律上的错位，更显灵动；"最堪怜"的"怜"字，头眼的 2 用小波音吹并用赠音 1 收音，笛音可与曲唱的撒腔旋律互补，烘托人物的悲情。演奏时应注意"住""泪""袂""问""寇""最"等去声字顿挫的运用，呼应曲唱者的落腮口法，表现人物的悲戚哽咽情态。"劈鸳鸯"三个字的情绪是捶胸顿足的悲愤，曲唱者通常在"劈"字上做气断声连的处理，演奏者可在吹出 1 后休止一拍做音乐的留白，以渲染音乐情绪、突出曲唱。

南·南吕宫【太师引】　笛色　小工调　板式　加赠一板三眼

句数	唱词（四声）（正衬）	字数	句型
①	顿·心·惊·(蓦·地·)如·悬·磬· ，	6	三　三
②	·止不·住··盈·盈泪·零。	7	三　四
③	记·当日··(在·)长·亭·分袂· 。	7	三　四
④	问·归·期·细·嘱··叮·咛。	7	三　四
⑤	却·缘·何·身·罹·坑·阱，	7	三　四
⑥	·犹幸·得··保·全·躯命·。	7	三　四
⑦	劈·鸳·鸯·(是·)猖·狂寇·兵，	7	三　四
⑧	(最·堪·怜)蓬·踪浪·迹··似·浮·萍。	7	四　三

休得要乔妆行径

《金雀记·乔醋》井文鸾（五旦）、潘岳（巾生）唱段

南·仙吕入双调【江头金桂】【前腔】

1＝G（正工调）筒音作 2

（乐谱）

歌词：交颈，连枝同并，只合气求相应，共享安宁，你旁枝为何觅小星。(吓!)你言清行浊，太亏心短行。

(闲说!)你还要语惺惺,(走来!)这诗题绝句伊谁寄,(哗!)雀解双飞却怎生。(巾生)非是我亏心短行,(夫人吓!)你从来贤惠称。一自与卿分手,良明

胥庆，喜巫姬守志盟。因此上偶遇私成，未闻尊命。闻说寇兵入境，他投堑殒生，感神灵救之

为比僧。望海涵仁宥，毕吾狂兴。吙，免得意牵萦。正是鹿迷郑相应难辨，蝶梦庄周不易明。

演奏提示

《金雀记·乔醋》【江头金桂】，南·仙吕入双调，清新绵邈是其声调特征。

潘岳装傻充愣，欲掩饰其将井文鸾所赠定情物金雀赠与巫彩凤一事。一句"休得要"唱出了井文鸾真假参半的酸楚与伤感。吹奏井文鸾的唱段，应把握好这个情绪：七分哀怨，三分调侃。"得谐"的"谐"字，中眼上的2略微让出一点时值用赠音形成顿挫，既可偷气又扣阳平声字的腔格。"我和你鸳侣"一句，"和"字在末眼上总共半拍，3之后的顿挫须快速、轻盈，3点到即放，"侣"字末眼可加花表现人物的怨忧之情。转入【前腔】，气息可略微紧促健劲，表现潘岳情急分辩之态。

南·仙吕入双调【江头金桂】　笛色　正工调　板式　加赠一板三眼

句数	唱词（四声）（正衬）	字数	句型
①	(｡休得｡要｡)｡乔｡妆·｡行径｡，	4	二 二
②	(˙我)｡眼｡前·不｡耐˙｡听｡。	5	二 三
③	(｡金雀｡)｡当｡年·｡婚订｡，	4	二 二
④	得｡谐·｡双姓｡，	4	二 二
⑤	(˚绾)｡红｡丝·｡牵缔｡盟｡。	5	二 三
⑥	(˙我｡和˙你)｡鸳˚侣·｡交˚颈，	4	二 二
⑦	｡连｡枝·｡同并˙。	4	二 二
⑧	只｡合·气｡求｡相应｡，	6	二 四
⑨	共˙˚享·｡安｡宁，	4	二 二
⑩	(˙你)｡旁｡枝为˙｡何·觅｡˚小｡星｡。	7	四 三
⑪	(˙你)｡言｡清·行˙浊｡，	4	二 二
⑫	(太˚)｡亏｡心·短｡行。	4	二 二
⑬	(˙你｡还要˚)˙语｡惺｡惺，	3	一
⑭	(这˚｡诗｡题)绝｡句·伊｡谁寄˚，	5	二 三
⑮	(雀｡˚解)｡双｡飞·却｡˚怎｡生。	5	二 三

南·仙吕入双调【江头金桂·前腔】　笛色　正工调　板式　加赠一板三眼

句数	唱词（四声）（正衬）	字数	句型
①	（非是我）亏心短行，	4	二 二
②	（你）从来贤惠称。	5	二 三
③	（一自）与卿分手，	4	二 二
④	良明胥庆，	4	二 二
⑤	（喜）巫姬守志盟。	5	二 三
⑥	（因此上）偶遇私成，	4	二 二
⑦	未闻尊命。	4	二 二
⑧	闻说寇兵入境，	6	二 四
⑨	（他）投堑殒生，	4	二 二
⑩	（感）神灵救之为比僧。	7	四 三
⑪	（望）海涵仁宥，	4	二 二
⑫	毕吾狂兴。	4	二 二
⑬	（免得）意牵萦。	3	一
⑭	（正是鹿迷）郑相应难辨，	5	二 三
⑮	（蝶梦）庄周不易明。	5	二 三

从别后到京

《荆钗记·见娘》王十朋（官生）唱段

南·南吕宫【刮鼓令】

1＝D（小工调）筒音作 5

愁闷萦。莫不是我家荆，看承得我母亲不志诚。啊呀亲娘吓！分明说与恁儿听，你那媳妇他怎生不与娘共登程。

演奏提示

《荆钗记·见娘》【刮鼓令】，南·南吕宫，感叹悲壮是其声情特征。

高中状元的王十朋，鸾笺一封欲接家眷同赴官途，因只见母亲不见发妻，顿生疑云。"从别后"的"从"字，撒腔中的第一个4宜略微偏高吹奏，以表现人物的离愁别怨。全曲情绪以"从别后""又缘何""啊呀亲娘吓"为界分三个层次，吹奏时要注意各层次的起承节奏转换及整体的音乐速度。"从别后"叙事述情，宜吹得平稳。"幸喜得今朝重会"一句，头板上的"喜"字及"会"字的头眼，均用顿挫表现小官生的踌躇满志。"又缘何"乃情绪转折，宜吹得紧促，一气呵成。"缘"字的头眼 6 i 之后用赠音形成顿挫表现人物的不安与焦躁。"啊呀亲娘吓"前三个字应强吹，"娘"字须轻缓并在撒腔上注意跟随曲唱者的气口。"吓"字的5及后面"分"字的6，都宜强吹。最后这段虽同样是加赠板，但吹奏可略微提速，以烘托人物的躁急情绪。

南·南吕宫【刮鼓令】　笛色　小工调　板式　加赠一板三眼

句数	唱词（四声）（正衬）	字数	句型
①	·从别·后ᵒ·到ᵒ京，	5	三 二
②	虑ᵒ·萱ᵒ亲·当暮ᵒ·景。	6	三 三
③	幸ᵒ·喜得ᵒ·今ᵒ朝·重会ᵒ，	7	三 四
④	又ᵒ·缘·何·愁闷ᵒ·萦。	6	三 三
⑤	莫ᵒ不ᵒ（是ᵒ）·我ᵒ家ᵒ荆，	5	二 三
⑥	ᵒ看·承（得ᵒ我）ᵒ母ᵒ亲·不ᵒ志ᵒ诚。（ᵒ啊ᵒ呀ᵒ亲·娘ᵒ吓！）	7	四 三
⑦	ᵒ分·明说ᵒ·与·恁ᵒ·儿ᵒ听，	7	四 三
⑧	（ᵒ他）ᵒ怎ᵒ生不ᵒ·与（·娘）·共ᵒ·登ᵒ程。	7	四 三

一纸书亲附

《荆钗记·见娘》王十朋（官生）唱段

南·仙吕入双调【江儿水】

头儿先（呃）做河伯妇。啊呀妻！（呃……）指望百年完聚，半载夫妻，也算做春风一（呃）度。

演奏提示

《荆钗记·见娘》【江儿水】，南·仙吕入双调，婉转悠扬是其声调特征。

王十朋闻玉莲投江，霎时昏厥，苏醒后从呜咽到号啕。"一纸书亲附"，要吹得低沉、弛缓，吹出人物的虚弱与哀鸣。"啊呀我"三个字，宜放大音量、吹得厚实。"那"字的6要含住气息吹，烘托曲唱者的情绪酝酿。"妻"字是个"叫头"，曲唱者会迸发高音，但笛子宜轻吹并注意曲唱者的哭腔气口间歇，再用波音吹出"妻"字上的长音3。"是何人"的"何"字，节奏须撑满并吹出顿挫，"是何人"的"是"字、"指望"的"望"字，豁头的时值可略加延长并吹实，以表现人物的悲怨之情。"句""妇"二字末眼上的后倚音6宜吹实。"写"字头板上的休止要吹得短促、轻巧。"改调"的"改"字及"啊呀"和结尾处哭腔"吭"，都宜吹得实在。

南·仙吕入双调【江儿水】　笛色　小工调　板式　加赠一板三眼

句数	唱词（四声）（正衬）	字数	句型
①	一ﾟ纸·书ﾟ亲附ﾟ，(ﾟ啊ﾟ呀ﾟ我那ﾟ妻ﾟ吓！)	5	二 三
②	(ﾟ指望ﾟ)·同(·临)任ﾟ所。	3	一
③	(是ﾟ)·何·人套ﾟﾟ写·书ﾟ中句ﾟ，	7	四 三
④	ﾟ改调ﾟ·潮·阳ﾟ应·知去ﾟ，	7	四 三
⑤	(恁)·头·儿ﾟ先做ﾟﾟ·河伯ﾟ妇ﾟ。(ﾟ啊ﾟ呀ﾟ妻！)	7	四 三
⑥	ﾟ指望ﾟ·百ﾟﾟ年ﾟ完聚ﾟ，	6	二 四
⑦	半ﾟﾟ载·ﾟ夫ﾟ妻，	4	二 二
⑧	(ﾟ也)算ﾟ做ﾟ·春·风一ﾟ度ﾟ。	6	二 四

热沉檀香喷金猊

《荆钗记·男祭》王十朋（巾生）唱段

北·双调【折桂令】

1=D（小工调）筒音作 5

宴罢瑶池，宫袍宠赐，相府把俺勒赘。俺只为撇不下糟糠（吭）旧妻，苦推辞

这是一份中国传统乐谱（简谱），包含两行旋律线与歌词。由于页面主体为乐谱图像，以下仅转录可辨识的歌词部分：

桃杏新室，致受磨折。改调俺在潮阳啊呀妻吓！因此上耽误了 恁的归期。

演奏提示

《荆钗记·男祭》【折桂令】，北·双调，健捷激袅是其声调特征。

王十朋在江边哭祭亡妻。全曲宜吹得激越，吹出人物的凄切与悲伤。"热沉檀"要吹得柔绵，切分音勿吹断，"沉"字头眼上的4可降半音使音准模糊，渲染黯然神伤之感。"猊"字的7宜处理成叠音，以表现人物的凄切情绪。通常来说，伤感的内心独白戏，笛子须吹得安静。"昭""魂"二字，加赠板头板上的6均不宜加笛搭头，而是直接用小波音吹。"听剖因依"的"听"字有两种处理方法：一种按笛谱，切分音3与后面的2连吹，2之后用不发音的赠音做顿挫；另一种可在3之后做停顿，2吹作叠音22。"宴""赐"二字的头眼可加赠音，尤其"宴"字，赠音做在豁头2上，这种顿挫感可渲染人物悲恨交加的情绪。

北·双调【折桂令】　笛色　小工调　板式　加赠一板三眼

句数	唱词（四声）（正衬）	字数	句型
①	热·沉·檀·香喷·金·猊，	7	三 四
②	昭告··灵·魂，	4	二 二
③	听··剖·因·依。	4	二 二
④	（自·从·俺）宴罢··瑶·池，	4	二 二
⑤	宫·袍·宠赐，	4	二 二
⑥	相··府（·把·俺）勒·赘。	4	二 二
⑦	（·俺·只为·）·撇·不下··糟·糠旧·妻，	7	三 四
⑧	苦·推·辞·桃杏··新·室，	7	三 四
⑨	致·受··磨·折。	4	二 二
⑩	改调·（·俺在）·潮·阳（·啊·呀·妻·吓！）	4	二 二
⑪	（·因·此·上）耽（误·）·了·（恁··的）·归·期。	4	二 二

怕奏阳关曲

《紫钗记·折柳》霍小玉（五旦）、李益（官生）唱段

北·仙吕宫【寄生草】【么篇】

1=D（小工调）筒音作 5

(五旦)怕奏阳关曲，生寒渭水都。是江干桃叶凌波渡，汀洲草碧粘云溃。这河桥柳色迎风

歌词：冰壶迸裂蔷薇露，阑干碎滴梨花雨，珠盘溅湿红绡雾。怕层波溜溢粉香渠，这袖呵轻胭染就湘文筋。

和闷将闲度

《紫钗记·折柳》李益（官生）唱段

北·仙吕宫【寄生草·么篇】

1=D（小工调）筒音作 5

演奏提示

《紫钗记·折柳》【寄生草】，北·仙吕宫，清新绵邈是其声调特征。

折柳送别，依依难舍。"怕奏阳关曲"要吹得平缓、哀怨。两个去声字连用，通常只在一个去声字上做豁腔，"怕奏"二字宜豁"奏"字。为表现烟柳迎风的动感，可在"碧""云""柳"等字上加花。"风"字在末眼上用不发音的赠音表现伤情哽咽。"笑""自"二字的豁头宜用 $\dot{7}$，更显暗哑悲戚。【么篇】第一支，言不尽的缱绻，诉不完的离情。全曲音乐紧凑，字多腔美，要注意行腔中的顿挫处理，渲染别恨离愁。【么篇】第二支，霍小玉梨花带雨字字含泪。"慢点悬清目"的"清"字，中眼吹成附点更显婉转凄楚。"梨花雨"的"雨"字，$\dot{4}$ 要吹得激越，手指全部打开，气息瞬间喷出并顺势而下。"就"字中眼上的低音 $\underset{.}{5}$，宜用气息吹出荡漾感，表现悲泣。【么篇】第三支转一板一眼，李益万般难舍，殷殷叮咛。"连心腰彩柔柔护"一句，第一个"柔"字宜吹出顿挫配合落腮腔格。"护"字不必吹出豁头 $\underset{.}{7}$，可处理成附点音吹 $\underset{.}{6} \cdot \underset{.}{6}$，更显暗哑、凄楚。"疼人处"的"疼"字宜处理成附点加顿挫，呼应曲唱者的落腮腔并渲染人物的伤情。"处"字的豁头吹低音 $\underset{.}{7}$ 会显平淡，吹中音 1 会过于明亮，此处宜吹在低音 $\underset{.}{7}$ 与中音 1 之间。

北·仙吕宫【寄生草】　笛色　小工调　板式　一板三眼

句数	唱词（四声）（正衬）	字数	句型
①	怕°奏°·．阳°关°曲，	5	二 三
②	°生．寒·渭°水°都。	5	二 三
③	（是°）江°干．桃叶°·．凌°波渡°，	7	四 三
④	°汀°洲°草°碧·．粘°云渍°。	7	四 三
⑤	（这°）河°桥°柳°色·．迎°风诉°。	7	四 三
⑥	°纤°腰倩°°作·．绾°人°丝，	7	四 三
⑦	（°可笑）自°．家°飞絮°·．浑．难住°。	7	四 三

北·仙吕宫【寄生草·么篇】（第一支）　笛色　小工调　板式　一板三眼

句数	唱词（四声）（正衬）	字数	句型
①	倒°凤°°·．°心．无°阻，	5	二 三
②	°交°鸳·画°°不．如。	5	二 三

句数	唱词（四声）（正衬）	字数	句型
③	衾窝宛转春无数，	7	四 三
④	花心历乱魂难驻，	7	四 三
⑤	阳台半霎云何处？	7	四 三
⑥	起来鸾袖欲分飞，	7	四 三
⑦	（问芳卿）为谁断送春归去。	7	四 三

北·仙吕宫【寄生草·么篇】（第二支）　笛色　小工调　板式　一板三眼

句数	唱词（四声）（正衬）	字数	句型
①	慢点悬清目，	5	二 三
②	残痕界玉姿。	5	二 三
③	冰壶迸裂蔷薇露，	7	四 三
④	阑干碎滴梨花雨，	7	四 三
⑤	珠盘溅湿红绡雾。	7	四 三
⑥	（怕）层波溜溢粉香渠，（这袖呵）	7	四 三
⑦	轻胭染就湘文筯。	7	四 三

北·仙吕宫【寄生草·么篇】（第三支）　笛色　小工调　板式　一板一眼

句数	唱词（四声）（正衬）	字数	句型
①	和闷将闲度，	5	二 三
②	留春伴影居。	5	二 三
③	（你）通心纽扣蕤蕤束，	7	四 三
④	连心腰彩柔柔护，	7	四 三
⑤	惊心（的）衬褥微微絮。	7	四 三
⑥	分明残梦有些儿，	7	四 三
⑦	（睡醒时）好生收拾疼人处。	7	四 三

恨锁着满庭花雨

《紫钗记·阳关》霍小玉（五旦）、李益（官生）唱段

南·仙吕宫【解三酲】【前腔】

1＝F（六字调）筒音作 2

鹦哥语，被叠幪窥素女图。新人故，一霎时眼中人去，镜里鸾孤。(官生)倚片玉生春乍熟，受多娇密宠难疏。正寒食泥香新燕乳，行不得话鹧

演奏提示

《紫钗记·阳关》【解三酲】，南·仙吕宫，清新绵邈是其声调特征。

李益奉旨随征，霍小玉灞桥饯行。夫妻惜别，万般凄楚。【解三酲】散板上只有一个"恨"字，务求吹得安静、舒徐，不宜加花。"愁笼着"的"着"字，休止须轻盈，让曲唱者字断声连的腔音在笛声休止处飘浮。清曲演唱中，第一支【前腔】结尾的"余"字与第二支【前腔】第一个字"俺"之间要连得紧密，吹得轻巧。"怎"字在 $\underline{1\dot{6}}$ 之后用不发音的赠音吹出顿挫，"有"字后面的休止要短促、安静。"娇莺"二字宜控制气息吹得轻盈，吹出幽怨的情绪。第二支【前腔】以"有恨香车"伤感结尾后，紧接第三支【前腔】转一板一眼。除唱谱原有的休止外，笛子还可在"倾城"的后面及"画眉"的"画"字、"京兆府""酒无娱"上做轻快的停顿，表现李益分辩表白的急切之情。

南·仙吕宫【解三酲】　笛色　六字调　板式　一板三眼

句数	唱词（四声）（正衬）	字数	句型
①	恨锁着满庭花雨，	7	三　四
②	愁笼着蘸水烟芜。	7	三　四
③	（也）不管鸳鸯隔南浦，	7	四　三
④	花枝外影踟蹰。	6	三　三
⑤	（俺待把）钗敲侧唤鹦哥语，	7	四　三
⑥	被叠慵窥素女图。	7	四　三
⑦	新人故，	3	一
⑧	（一霎时）眼中人去，	4	二　二
⑨	镜里鸾孤。	4	二　二

南·仙吕宫【解三酲·前腔】（第一支）　笛色　六字调　板式　一板三眼

句数	唱词（四声）（正衬）	字数	句型
①	倚片玉生春乍熟，	7	三　四
②	受多娇密宠难疏。	7	三　四
③	（正）寒食泥香新燕乳，	7	四　三
④	行不得话鹧鸪。	6	三　三
⑤	（把）骄骢系软相思树，	7	四　三

句数	唱词（四声）（正衬）	字数	句型
⑥	乡泪回穿九曲珠。	7	四 三
⑦	消魂处，	3	一
⑧	（多则是）人归醉后，	4	二 二
⑨	春老吟余。	4	二 二

南·仙吕宫【解三酲·前腔】（第二支）　笛色　六字调　板式　一板三眼

句数	唱词（四声）（正衬）	字数	句型
①	（俺）怎生（有）听娇莺情绪，	7	三 四
②	全不看（整）花朵工夫。	7	三 四
③	（从）今后（怕）愁来无着处，	7	四 三
④	听郎马盼音书。	6	三 三
⑤	（想）驻春楼畔花无主，	7	四 三
⑥	落照关西妾有夫。	7	四 三
⑦	河桥路，	3	一
⑧	（见了些）无情画舸，	4	二 二
⑨	有恨香车。	4	二 二

南·仙吕宫【解三酲·前腔】（第三支）　笛色　六字调　板式　一板一眼转一板三眼

句数	唱词（四声）（正衬）	字数	句型
①	夫人城倾城怎遇，	7	三 四
②	女王国倾国（也）难模。	7	三 四
③	拜辞（你个）画眉京兆府，	7	四 三
④	（那）花没艳酒无娱。	6	三 三
⑤	（总饶他）真珠掌上能歌舞，	7	四 三
⑥	（忘不了）小玉窗前自叹吁。	7	四 三
⑦	伤情处，	3	一
⑧	（见了你）晕轻眉翠，	4	二 二
⑨	香冷唇朱。	4	二 二

朝来翠袖凉

《西楼记·楼会》穆素徽（五旦）唱段

南·南吕宫【楚江情】

1=♭E（凡字调）筒音作4

鹦鹉唤梅香也。把朱门悄闭，罗帏慢张，一任他王孙骏马嘶绿杨。

(Sheet music page — numbered notation with lyrics)

梦锁葳蕤，怕逐东风荡。只见蜂儿闹纸窗。见蜂儿闹纸窗，蝶儿过粉墙，怎解得咱情况。

演奏提示

《西楼记·楼会》【楚江情】，南·南吕宫，婉转悠扬是其声调特征。

穆素徽花笺抄录于叔夜的【楚江情】，叔夜以谢花笺为由寻访。西楼上，素徽抱病歌咏并以此为媒私订终身。此曲为典型的细曲，舒缓、绵邈、柔情蜜意。"朝"字起音上板，$\underline{2}$ 可吹出十六分休止来强调节奏。"来"字的 $\underline{1 \cdot 2 3}$，凡字调中叠音 $\underline{3 3}$ 可用气顶或"打"的指法处理。为增添细曲的灵动，除在"凉""笼""床""扬"等阳平声字第一个音之后做停顿外，还可在"薰""朱""东"等阴平声字上用赠音做顿挫。阴上声字"也"在中眼上的 $\underline{6}$，也可用赠音 $\underline{5}$ 锁住形成顿挫。这种在平滑细腻的旋律中所做的停顿、顿挫，与国画技法中的"点苔"异曲同工。"点苔"有浓淡、焦渴之变，笛的停顿也有轻重、徐疾之别。

南·南吕宫【楚江情】（罗江怨）　笛色　凡字调　板式　加赠一板三眼

句数	唱词（四声）（正衬）	字数	句型
①	。朝．来・翠°袖．凉，	5	二 三
②	。薰．笼・°拥．床，	4	二 二
③	昏．沉睡°°醒・．眉倦．扬，	7	四 三
④	°懒。催．鹦°鹉・唤°梅。香（°也）。	7	四 三
④A	（°把）．朱．门°悄闭°，	4	二 二
④B	．罗．帏慢°张，	4	二 二
④C	（一。任°他）．王。孙骏°°马・嘶绿．．杨。	7	四 三
⑤	梦°°锁・。葳．蕤，	4	二 二
⑥	怕°逐．．°东。风荡°。	5	二 三
⑦	（只。见°）。蜂．儿・闹°纸。窗，	5	二 三
⑦A	（见°）。蜂．儿・闹°纸．窗，	5	二 三
⑧	蝶．．儿・过°°粉．墙，	5	二 三
⑨	（°怎）解°得。°咱．情况°。	5	二 三

意阑珊，几度荒茶饭

《西楼记·拆书》于鹃（巾生）唱段

南·南吕宫【一江风】

1=D（小工调）筒音作 5

演奏提示

《西楼记·折书》【一江风】，南·南吕宫，感叹悲壮是其声调特征。

于叔夜与穆素徽以【楚江情】为媒私订终身后，叔夜被其父禁闭在书房，他思念心上人，坐卧不宁。散板上的"意阑珊"三个字，节奏要吹出变化，"意"字的豁头**1**要吹足；"阑"字，阳平声，可用**#4**作赠音形成顿挫；"珊"字的**6**用气震音吹以呼应曲唱者的囊音，表现人物的黯然神伤。巾生的书卷气通常可带一点脂粉气，笛子很少用赠音，但这支【一江风】可适当运用赠音的顿挫感去表现人物的忐忑和烦乱。除了散板上的"阑"之外，还可在上板后的阴平字"西""声"及上声字"绾"和阳平字"桥""蓝"等上用赠音。老一辈清曲家的唱腔也多做这样的处理。"浪翻"二字，宜撒慢如散，表现人物的黯然神伤。"咫尺间"的"间"字、"多磨难"的"难"字，都宜用气震音吹出悠劲渲染曲唱的囊音。

南·南吕宫【一江风】　笛色　小工调　板式　加赠一板三眼

句数	唱词（四声）（正衬）	字数	句型
①	意°·阑。珊，	3	一
②	°几度•··°荒·茶饭•，	5	二 三
③	坐•°起·.·惟·长叹°。	5	二 三
④	记°·西·楼，	3	一
⑤	唤°°转·°声°声，	4	二 二
⑥	·扶病•··而°歌，	4	二 二
⑦	遂•°把·.红·丝°绾。	5	二 三
⑧	·蓝·桥·°咫尺°°间，	5	二 三
⑨	·蓝·桥·°咫尺°°间，	5	二 三
⑩	·谁°知·°风浪•翻，	5	二 三
⑪	(·常·言)°好事•··多·磨难•。	5	二 三

只道愁魔病鬼朝露捐

《西楼记·玩笺》于鹃（巾生）唱段

南·商调【集贤宾】

1＝F（六字调）筒音作 2

喘，镇黄昏兀首无言。看风帘卷，灯火暗寂寥

演奏提示

《西楼记·玩笺》【集贤宾】，南·商调，悲伤怨慕是其声情特征。

清秋夜，于叔夜扶病玩赏花笺思念素徽，惆怅、哀怨、迷茫。散板"只道愁魔病鬼朝露捐"一句可做多处停顿："愁魔"与"病鬼"之间停顿，表现人物怏怏无力唉声叹气状。"朝露"之间的停顿，表现于叔夜相思成病的羸弱状。"剩""线""自""到"等去声字上的豁头须虚吹并吹出顿挫感，使笛子与曲唱的嚯腔及落腮口法贴合。"喘""卷"二字的低音 $\underline{1}$、低音 $\underline{3}$ 各有四拍，要注意吹出悠劲以烘托曲唱者的囊音，表现哀怨的曲情。

南·商调【集贤宾】　笛色　六字调　板式　加赠一板三眼

句数	唱词（四声）（正衬）	字数	句型
①	(°只道°)．愁．魔病°°鬼·．朝露°．捐，	7	四 三
②	余°·．依旧°．缠．绵。	5	一 四
③	°只剩°．吁．吁·一．线°°喘，	7	四 三
④	镇°．黄．昏·兀．°首．无．言。	7	三 四
⑤	(有°)．风．帘·自°．卷，	4	二 二
⑥	°灯°火暗°·寂．．寥°书院°。	7	三 四
⑦	月．渐°°转，	3	一
⑧	(°想)照°到°·．绮．窗．人面°。	6	二 四

怎便把颤巍巍兜鍪平戴

《南柯记·瑶台》金枝公主（五旦）唱段

北·南吕宫【梁州第七】

1=F（六字调）筒音作 2

这是一份工尺谱/简谱乐谱页面，含有歌词。

第一行歌词：松裁。明晃晃护心镜月偃

第二行歌词：分排，齐臻臻茜血裙风影吹

第三行歌词：开。少不得女天魔排阵势。

第四行歌词：撒连连金锁枪橛，女由基扣雕弓厮琅琅的

第五行歌词：金泥箭袋，女孙膑施号令，

明朗朗的金字旗牌。

奇哉，恁待喝彩，小弓腰

控着狮蛮带，粉将军把旗势

摆。恁看俺一朵红云

上将台，他望眼孩哈。

演奏提示

《南柯记·瑶台》【梁州第七】，北·南吕宫，感叹悲壮是其声情特征。

檀梦国四太子垂涎槐安国公主而攻打瑶台，金枝公主扶病迎战，全曲充满神话的悲壮浪漫色彩。为渲染人物的飒爽风姿，"平""脱"等字可吹出顿挫感，"软""弓""小""松""枪""令""旗"等字，多处可按附点音吹奏，以表现人物的绮丽多姿。"把盔缨一拍"的"拍"字须吹得有弹性，切分音 3 之后的停顿宜轻盈、干净，再用波音吹出 5。"茜血裙"的"血"字，中眼最后一个音 4 可吹得若有似无同赠音，与上声字的嚯腔相呼应。"奇哉"二字要吹得轻快跳跃，"哉"字，可把头板上的 $\underline{7\cdot 2}\ 7\ 6$ 按笛谱吹出顿挫感，这样处理更显波俏。

北·南吕宫【梁州第七】　笛色　六字调　板式　一板三眼

句数	唱词（四声）（正衬）	字数	句型
①	怎便把·（颤巍巍）兜鍪平戴，	7	三 四
②	（且）先脱下·（这软设设）绣林弓鞋，	7	三 四
③	（小）靴尖（忒）逼得·金莲窄。	7	三 四
④	（把）盔缨·一拍，	4	二 二
⑤	臂鞲·双抬，	4	二 二
⑥	宫罗细揣，	1	二 二
⑦	（该）绣甲·松裁。	4	二 二
⑧	（明晃晃）护心镜·月偃分排，	7	三 四
⑨	（齐臻臻）茜血裙·风影吹开。	7	三 四
⑩a	（少不得女天魔）排阵势。	3	—
⑩b	（撒连连）金锁·枪楣，	4	二 二
⑪	（女由基）扣·雕弓·（厮琅琅的）金泥箭袋，	7	三 四
⑫	（女孙脬）施号令·（明朗朗的）金字旗牌。	7	三 四
⑬	奇哉，	2	—
⑭	（恁待）喝彩，	2	—
⑮	（小）弓腰控·着·狮蛮带，	7	四 三
⑯	（粉）将军·（把）旗势·摆。	5	二 三
⑰	（恁看俺）一朵·红云·上将台，	7	四 三
⑱	（他）望眼·孩哈。	4	二 二

这根由天知和那地知

《焚香记·阳告》敫桂英（旦）唱段

北·正宫【叨叨令】

1=D（小工调）筒音作 5

演奏提示

《焚香记·阳告》【叨叨令】，北·正宫，惆怅雄壮是其声情特征。

敫桂英在海神庙哭诉王魁负盟，感伤怨愤，高亢激昂，痛不欲生。"这根由天知"一句要吹得悲愤、激越，"和那地知"一句则转作哀怨、凝缓。"地"字 504 的休止须安静、留足时值，表现出人物的呜咽感。"知""他""斋""糟""心""杀"等几个字要吹得肯定、有力，吹出以歌当哭的音乐情绪。"刀剑下"的"下"字，注意嚯头的虚吹连落腮口法的顿挫。"红妆翠眉"的"翠"字，末眼上的顿挫宜吹得轻俏，点到为止。两个"兀的不痛杀人也么哥"，

音乐情绪不同。头一个"痛杀人"要吹得高亢,是呐喊;第二个"兀的不痛杀人"节奏略缓,吹出字字含泪的绝望悲鸣感。

北·正宫【叨叨令】 笛色 小工调 板式 一板三眼

句数	唱词(四声)(正衬)	字数	句型
①A	这根由天知(和那)地知,	7	三 四
①	(一)同价(在)神前焚香誓。	7	四 三
②A	(他)负盟的(在)刀剑(下成)粉斋,	7	三 四
②	他惨模糊心瞒昧。	7	四 三
③A	一旦的幸登(了)选魁,	7	三 四
③	(他)气昂(昂)忘了貂裘敝。	7	四 三
④A	别恋着红妆翠眉,	7	三 四
④	(他)笑吟(吟)满将糟糠弃。	7	四 三
⑤	心儿里兀的不痛杀人也么哥,	12	三 三 三 三
⑥	兀的不痛杀人也么哥,(啊呀大王爷吓!)	9	三 三 三
⑦	(恁)赤紧(的)勾取(那厮与咱两个)明(明)白(白的)对。	7	四 三

倚危楼高峻

《西游记·认子》殷氏（正旦）唱段

北·商调【逍遥乐】

1=F（六字调）筒音作 2

演奏提示

《西游记·认子》【逍遥乐】，北·商调，凄怆怨慕是其声情特征。

此曲乃正旦名曲，殷氏听玄奘一声"阿弥陀佛"，起身推窗而唱。"倚危楼高峻"一句要控制气息，吹得舒徐、凝重；"我见一个小沙弥"则要吹得轻盈、灵动。全曲情绪起伏不大，要吹得稳重、大气，注重正旦仪态端庄、唱腔明亮的特征。此外，要注意曲中诸多"断"与"连"、"虚"与"实"的关系。比如"瞑眩药难瘥"一句，头眼上"瞑"字2实吹，略作停顿后虚吹3；"药"字末眼上的2.36，2实吹，附点后的3、6则可虚吹带过；"难"字，头板上的1实吹，头眼上的附点叠音也宜吹得肯定，而附点后的22则虚吹。"见一个"与"念一声"，两个"一"字均宜吹出轻俏的顿挫感以呼应入声字腔格。"见""做"二字的豁头可吹成叠音加顿挫，最后的"的"字，可在头板和头眼上加花吹出附点与顿挫。

北·商调【逍遥乐】　笛色　六字调　板式　一板三眼

句数	唱词（四声）（正衬）	字数	句型
①	（°倚）.危.楼·。高峻°，	4	二 二
②	•瞑.眩·（药•）.难.痊，	4	二 二
③	志°.诚·。心（较°）°谨。	4	二 二
④	（•我见°°一个°）°小。沙.弥··来°往°楚.门，	7	三 四
⑤	（念•°一.声）。阿.弥.陀.佛·。心意°。真，	7	四 三
⑥	°策杖•.移。踪·似••有。因，	7	四 三
⑦	（°恰便•似°）°塑.来°的·。诸.佛世°。尊。	7	三 四
⑧	（•我•有那•做°）。袈。裟°的·.绸绢°，	5	三 二
⑨	供°.佛（像•）°的·。斋.粮，	5	三 二
⑩	御•.严.寒（°的）·衲•.裙。	5	三 二

他眉眼全相似

《西游记·认子》殷氏（正旦）唱段

北·商调【梧叶儿】【醋葫芦】

1=F（六字调）筒音作 2

啊呀儿吓！恁十八岁在波翻得这浪滚。（师父！）我问恁何处是家，哪个是亲。几年上落发做僧人，出胞胎怎生便离了世尘。也是恁那前生有分，与俺从头一一说个原因。

演奏提示

《西游记·认子》【梧叶儿】【醋葫芦】，北·商调，凄怆怨慕是其声情特征。

全曲宜舒徐凝缓，含住气息吹，多处切分音并不吹断，而是用音的延绵表现殷氏内心的猜疑。【梧叶儿】从末眼桴板起音，过板后"眉"字的头板上加花吹成附点，"眉"字在头眼上的休止、"眼"字在末眼上的休止，务须吹得轻盈波俏。第二个"我心下自如亲"的"心"对应的 2 和"十八岁"的"十"对应的 2，作为阴平声和阳平声字，2 后面本该用轻柔的赠音锁住避免余音上扬，但因紧接的"下"字、"八"字都有顿挫，故笛子可在"心"和"十"之后吹出似有若无的后倚音润腔。【醋葫芦】呈现的是殷氏向玄奘问话，要注意音乐情绪，吹出殷氏句句紧逼，想探个究竟的急切而又将信将疑的复杂心情。其中的"滚""哪""僧""怎""尘"等字，吹成顿挫可呼应唱词的腔格并增添音乐的灵动。

北·商调【梧叶儿】　笛色　六字调　板式　一板三眼

句数	唱词（四声）（正衬）	字数	句型
①	(。他)．眉°眼·全。相似°，	5	二 三
②	。身．材·忒°煞。真，	5	二 三
③	．霞°脸·绛。丹．唇。	5	二 三
④	(莫°°不是°)．石上··三。生梦°，	5	二 三
⑤	。天．台·一化°身。	5	二 三
⑥	(°我)。心下·自°如。亲，	5	二 三
⑥A	(°我)。心下··自°如。亲。〈。啊。呀．儿。吓！〉	5	二 三
⑦	(恁°)．十°八岁°·(在°)。波。翻(°得这°)浪°°滚。	7	三 四

北·商调【醋葫芦】　笛色　六字调　板式　一板三眼

句数	唱词（四声）（正衬）	字数	句型
①	(°我)问°恁°··何处°(是°)。家，	5	二 三
②	°哪个°(是°)。亲。	3	一
③	°几．年(上°)落°发·做。僧．人，	7	四 三
④	°出(。胞)．胎°怎。生·(便°)．离(°了)世°．尘。	7	四 三
⑤	(°也是°恁°那°)．前．生·有分°，	4	二 二
⑥	(°与°俺)．从．头°一一·°说(个°)．原。因。	7	四 三

今宵酒醒倍凄清

《红梨记·亭会》赵汝州（生）唱段

南·仙吕入双调【风入松】

1=D（小工调）筒音作 5

① 筒音作 5 增音 4 全开孔。

演奏提示

《红梨记·亭会》【风入松】，南·仙吕入双调，清新绵邈是其声调特征。

月印窗棂，宿醉初醒。"今宵"二字须吹出虚实变化，两个6要吹得肯定、饱满，"宵"字笛搭头7后面的 6 7 及随后的擞腔要吹得轻柔，吹出夜阑人静的虚寂。全曲宜吹得舒徐轻曼，在"倍""印""夜""事""好""翠"等字上刻意吹出顿挫，吹出赵汝州吟风弄月的曲情。"梦断瑶笙"一句渐慢并宜吹得厚实，表现赵汝州面对良夜虚景的顿足喟叹。

南·仙吕入双调【风入松】　笛色　小工调　板式　一板三眼

句数	唱词（四声）（正衬）	字数	句型
①	今 宵 酒 醒 倍 凄 清，	7	四 三
②	早 月 印 窗 棂。	5	一 四
③	好 天 良 夜 成 虚 景，	7	四 三
④	青 鸾 杳 好 事 难 成。	7	三 四
⑤	翡 翠 情 牵 金 屋，	6	二 四
⑥	鸳 鸯 梦 断 瑶 笙。	6	二 四

月悬明镜

《红梨记·亭会》赵汝州（生）唱段

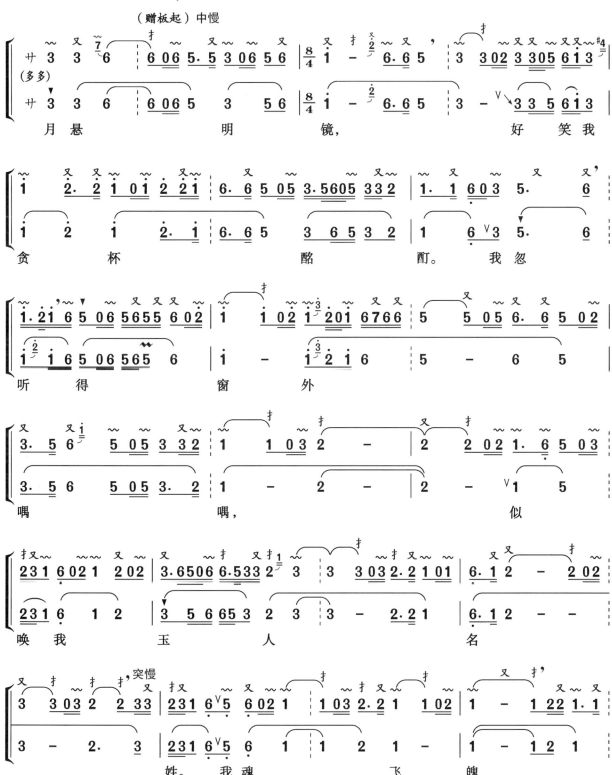

惊，我魂飞魄惊。便欲私窥动静，怎奈我酒魂不定。我睡懵腾，只落得细数三更漏，(咳!)长吁千百声。

演奏提示

《红梨记·亭会》【桂枝香】，南·仙吕宫，清新绵邈是其声调特征。

月透窗棂，淡淡梨影。细曲慢吹，舒徐含蓄，要吹出月光梨影的氤氲缱绻。"月悬明镜"一句宜吹得大气、安静；"好笑我贪杯酩酊"一句中的"好""我""酩"字宜吹出顿挫，吹得波俏灵动，以渲染人物情绪。"听得"二字的顿挫及休止要轻巧，"窗外"二字要含住气息吹，"外"字顿挫后的撒腔须吹得虚灵。"玉"字繁腔，板和头眼应加附点吹奏，更显婉转缠绵。"人"字，在2之后用赠音吹出阳平音的腔格，3用颤音轻吹。上声字"怎"和去声字"漏"头眼上吹出的顿挫，除呼应落腮口法外，更可渲染人物的恣意洒脱。

南·仙吕宫【桂枝香】　笛色　小工调　板式　加赠一板三眼

句数	唱词（四声）（正衬）	字数	句型
①	月··悬·明镜°，	4	二 二
②	(°好笑°我)°贪°杯·酩°酊。	4	二 二
③	(°我)忽°听°得°·窗外°喁·喁，	7	三 四
④	似°唤˘我·玉··人·名姓°。	7	三 四
⑤	(°我)°魂°飞·魄°°惊，	4	二 二
⑥	(°我)°魂°飞·魄°°惊。	4	二 二
⑦	(便°欲°)°私°窥·动°静°，	4	二 二
⑧	(°怎奈··我)°酒°魂·不°定°。	4	二 二
⑨	(°我)睡°·懵·腾，	3	一
⑩	(只°落°得°)细°°数·°三°更漏°，〈咳！〉	5	二 三
⑪	·长°吁·千百°°声。	5	二 三

花梢月影正纵横

《红梨记·亭会》谢素秋（旦）唱段

南·仙吕入双调【风入松】

1＝D（小工调）筒音作 5

演奏提示

《红梨记·亭会》【风入松】，南·仙吕入双调，笛色小工调，清新绵邈是其声调特征。

谢素秋倾慕赵汝州，渴望假戏真做，百年好合。"花梢月影正纵横"一句宜吹得清新明亮，以烘托人物的率真与忻悦。"花坞""蹑迹""美满"应用顿挫渲染人物喜不自禁的情态。昆笛须吹得干净，紧贴曲唱，并可巧妙利用气口的变化来调整叠、打、颤、赠等指法。比如"芳径"二字，"芳"字在末眼之后通常没有气口，此时"径"字头板的**6**用叠音吹。但如在"芳"字末眼之后加一个气口，把"径"字头板的**6**吹成波音，可增加灵动。顿挫关系也如此，比如"满"字，曲唱在呼腔之后通常在中眼上有顿挫，如果笛子也在中眼上顿挫，则末眼连吹。为了相互辉映，可刻意安排笛音与曲唱气口错位，此时笛子在中眼上连吹，在末眼上做顿挫。

南·仙吕入双调【风入松】　笛色　小工调　板式　一板三眼

句数	唱词（四声）（正衬）	字数	句型
①	花梢月影正纵横，	7	四 三
②	爱花坞闲行。	5	一 四
③	潜踪蹑迹穿芳径，	7	四 三
④	只图个美满前程。	7	三 四
⑤	岂是河边七夕，	6	二 四
⑥	欣逢天外三星。	6	二 四

办着个十分志诚

《红梨记·亭会》谢素秋（旦）唱段

南·仙吕入双调【园林沉醉】

1＝D（小工调）筒音作 5

(Sheet music - numbered notation / jianpu)

歌词：我一心要百年欢庆。且来到牡丹亭，把罗衫再整，(呃!)露湿透绣鞋

演奏提示

《红梨记·亭会》【园林沉醉】，南·仙吕入双调，清新绵邈是其声调特征。

谢素秋夜赴花园，欲借繁星证盟，与赵汝州结百年欢庆。吹奏此曲，要注意人物愉悦、忐忑、热切的情绪转换。"办着个十分志诚"一句，宜吹得肯定、沉稳。"还仗着繁星证盟"一句，宜吹得欢快、灵动。"还"字在正板末眼和赠板头板上的两个 $\underline{6}\,\underline{07}$ 及头眼上的撒腔要吹得柔韧、富有弹性。笛子与曲唱的气口移位可更好地表现昆曲的虚灵美。比如"还"字赠板的中眼之后，曲唱者通常有气口，但笛音可连吹奏，让笛音飘在曲唱气口之上。"我一心要百年欢庆"一句，"一""百"二字要断得波俏，"要"字在头眼上的高音宜含住气息吹，勿高亢，其中的 $\dot{2}\,\dot{2}\,\dot{1}$ 也可用顿挫增添轻盈欢快感。剧唱中，"且来到牡丹亭，把罗衫再整"及"只见寒光窅冥"之后的音乐节奏加快，但清曲吹奏宜平稳，表现加赠板的舒缓细腻。

南·仙吕入双调【园林沉醉】　笛色　小工调　板式　加赠一板三眼

句数	唱词（四声）（正衬）	字数	句型
①	办着个·十分志诚，	7	三 四
②	还仗着··繁星证盟，	7	三 四
③	（我）一心（要）·百年欢庆。	6	二 四
④	且来到··牡丹亭，	6	三 三
⑤	（把）罗衫·再整，	4	二 二
⑥	露湿透·绣鞋冰冷。	7	三 四
⑦	（只见）寒光·窅冥，	4	二 二
⑧	玉绳·暂停，	4	二 二
⑨	并不见··些儿影形。	7	三 四

蓦听得唤一声

《红梨记·花婆》花婆（老旦）唱段

北·仙吕宫【油葫芦】

1=G（正工调）筒音作 2

花篮来搵。俺又不是园主家掌花人,又没有斗大花门印。俺为甚么平白地将那花枝来损,只可看俺贫乏又单身。

演奏提示

《红梨记·花婆》【油葫芦】，北·仙吕宫，清新绵邈是其声调特征。

此曲乃"老旦"所唱，既要把握老旦沉稳、老迈的声腔特征，又要注重花婆串通钱济之设计吓唬赵汝州的曲情。"声"字在散板上的1用气颤音配合曲唱者的囊音，表现人物的老迈感。"子"字的末眼，"吓""战"字的头板，"门"字的中眼，均可用顿挫加强波俏，表现花婆装神弄鬼的情态。"将人狠"的"人"字中眼加顿挫，"掌花人"的"花"吹成附点，可表现花婆的突梯滑稽模样。

北·仙吕宫【油葫芦】　笛色　正宫调　板式　一板三眼

句数	唱词（四声）（正衬）	字数	句型
①	蓦。听。得·唤。一。声，	6	三 三
②	唤。声.婆。子·把。咱。嗔。	7	四 三
③	引。三。魂·吓。得（。俺）战（战）。兢（。兢）·（。可。也）没.逃。奔。	10	三 四 三
④	那。哥（。哥。他）。咬（定）.牙·（。只是）。将.人。狠，	7	四 三
⑤	（。俺这。里便）.忙。伸。手·（。将那）。花。篮。来揾。	7	三 四
⑥	（。俺又。不是.园。主。家）。掌。花.人，	3	一
⑦	（又.没。有。斗大）。花。门印。	3	一
⑧	（。俺为.甚.么）。平.白地·（。将。那）。花。枝.来。损，	7	三 四
⑨	（。只。可看。俺）.贫.老·又。单。身。	5	二 三

顿然间啊呀鸳鸯折颈

《雷峰塔·断桥》白素珍（旦）唱段

南·商调【山坡羊】

1=♭E（凡字调）筒音作 4

(乐谱：传统工尺/简谱记谱，唱词如下)

两泪零。无端抛闪抛闪无投奔，（青儿吓！）我细想前情好教人气满襟。凄情，不觉的鸾凤分，伤心，怎能够再和鸣。

演奏提示

《雷峰塔·断桥》【山坡羊】，南·商调，凄怆怨慕是其声情特征。

白娘子身怀六甲不敌法海，溃败逃命。"顿然"两个字的字头要吹得干净、有力，"然"字的 3 5，在吹出字头 3 后，换气轻启 5 的撒腔，吹出无奈哀怨的情绪。吹这两个字的曲调时要密切注意曲唱者的节奏，撑开吹，笛谱可记为：6 $\dot{1}$ 3 0 6 5 6 5 6 — | 6。"忒硬心"的"心"出现 2. 1 的地方可吹成 2 2 2 1，以渲染悲泣涕零的情绪。"伤心"的"伤"字宜含住气息控制音量，吹得悱恻、凄怨，表现白娘子临产的疼痛和内心的悲切。

南·商调【山坡羊】　笛色　凡字调　板式　加赠一板三眼

句数	唱词（四声）（正衬）	字数	句型
①	顿。然。间·〈啊。呀〉鸳。鸯折。颈，	7	三 四
②	奴薄。命··孤鸾照。命，	7	三 四
③	好。教人·泪。珠暗。滚，〈啊。呀〉	7	三 四
④	怎。知他·一。旦。多薄。幸。	8	三 五
⑤	〈嗳〉忒。硬。心，	3	一
⑥	（怎不。）教。人·两泪。零。	5	二 三
⑦	无。端。抛。闪（抛。闪）·无。投奔， 〈青儿吓！〉	7	四 三
⑧	（我）细。想。前。情·（好。教。人）气。满。襟。	7	四 三
⑨	凄。情，	2	一
⑩	不。觉。（的。）·鸾凤。分，	5	二 三
⑪	伤。心，	2	一
⑫	怎。能（够。）·再。和。鸣。	5	二 三

曾同鸾凤衾

《雷峰塔·断桥》白素珍(旦)唱段

南·商调【金络索】

1=♭E(凡字调)筒音作4

（吓！）你听信谗言忒硬心。追思此事真堪恨，不觉心儿气满

演奏提示

《雷峰塔·断桥》【金络索】，南·商调，凄楚哀怨是其声情特征。

"曾同鸾凤衾""如今负此情，反背前盟"，爱恨交加，如泣如诉。"鸾凤衾"一句，要注意"凤衾"二字的榫卯关系，"凤"字末眼上的 **5·5** 宜含住气息徐徐吹奏，然后不加任何指法装饰、安静地吹出"衾"字的 3 。"追思"的"思"字，加赠板头板上的 3 可用气顶音加点劲固定节奏。"起狼心"一句，"狼"字吹到加赠板末眼时撤慢，"心"字头板上的 6̣ 须撑满，为"啊呀"的悲叹做铺垫。全曲可较多采用波音指法，同时在吹奏长音时控制气息，用气震音配合曲唱的悠劲，表现白素贞呜呜然如怨如慕的凄楚之情。

南·商调【金络索】　笛色　凡字调　板式　加赠一板三眼

句数	唱词（四声）（正衬）	字数	句型
①	曾同鸾凤衾，	5	二 三
②	指望交鸳颈。	5	二 三
③	（不）记得当时，	4	二 二
④	曾结三生证。	5	二 三
⑤	如今负此情，	5	二 三
⑥	（反）背前盟，〈吓！〉	3	一
⑦	（你）听信谗言忒硬心。	7	四 三
⑧	追思此事真堪恨，	7	四 三
⑨	不觉心儿气满襟。	7	四 三
⑩	（你）真薄幸，〈吓！〉	3	一
⑪	（你）缘何屡屡起狼心。〈啊呀〉	7	二 五
⑫	害得我几丧残生，	7	三 四
⑬	进退无门，	4	二 二
⑭	怎不教人恨。	5	二 三

收拾起大地山河一担装

《千忠戮·惨睹》建文帝（生）唱段

南·正宫【倾杯玉芙蓉】

1＝D或C（小工调／尺字调）筒音作 5

垒垒高山，滚滚长江。但见那寒云惨雾和愁织，受不尽苦雨凄风带怨

长。雄城壮，看江山无恙。谁识我一瓢一笠到襄阳。

演奏提示

《千忠戮·惨睹》【倾杯玉芙蓉】，南·正宫，惆怅雄壮是其声情特征。

建文帝僧装出逃前往襄阳，"收拾起大地山河一担装"，慷慨悲壮。"收拾"二字，要吹得饱满、朴实，"起"字宜轻起，以表现人物的沧桑感慨。"地"字阳去声，$\dot{2}$本乃豁头，但为表现帝王气度，可将$\dot{2}$与$\dot{1}$平分时值吹成$\dot{1}\dot{2}$，其中$\dot{1}$吹得厚重、平稳，$\dot{2}$吹得辽远、缥缈。"担"字须密切观察曲唱者的气口，这里可能出现卖腔。"一担装"一句，曲唱者声如裂帛，但笛子宜含住气息做陪衬，吹出人物惨淡苍凉之情。全曲中速，宜吹得凝重并大量运用赠音做气口形成跌宕感，表现失国之君面对昔日江山，内心的无限沉重与怆然。

南·正宫【倾杯玉芙蓉】 笛色 小工调 板式 加赠一板三眼

句数	唱词（四声）（正衬）	字数	句型
①	（收拾起）大地山河一担装，	7	四 三
②	四大皆空相。	5	二 三
③	（历尽了）渺渺程途，	4	二 二
④	漠漠平林，	4	二 二
⑤	垒垒高山，	4	二 二
⑥	滚滚长江。	4	二 二
⑦	（但见那）寒云惨雾和愁织，	7	四 三
⑧	（受不尽）苦雨凄风带怨长。	7	四 三
⑨	雄城壮，	3	一
⑩	看江山无恙。	5	一 四
⑪	谁识我一瓢一笠到襄阳。	10	三 四 三

演奏提示

《桃花扇·题画》【倾杯序】，南·正宫，惆怅雄壮是其声情特征。

侯方域得知香君进宫，霎时惊厥，黯然魂销。"寻遍"二字从高音起，要吹得含蓄、安静，吹出悲怆与绝望的情态。高音位上的"东风""去""破窗棂""罗帕""花放"及最后的"人"字，都忌高亢，只有含住气息、控制音量，才能表现人物的哀怨悲凉。入声字宜做不同处理："立"字的休止时值可略加延长，停顿干净，再虚起搭头2；"一"字的休止宜轻巧，一带而过，衬托曲唱的字断腔连；"裂"字则可做更为短暂的顿挫，仅气息轻微阻滞，瞬间释放。

南·正宫【倾杯序】　笛色　小工调　板式　加赠一板三眼

句数	唱词（四声）（正衬）	字数	句型
①	①a.寻遍°，①b立°°东°风·渐°°午°天，	2、6	/ 三 三
②	（那°）一°去°·人·难见°。	5	二 三
③	（看°）°纸破°·°窗·棂，	4	二 二
④	°纱裂·°·帘幔°，	4	二 二
⑤	°裹·残·°罗帕°，	4	二 二
⑥	戴°过°·°花·钿。	4	二 二
⑦	（旧°）°笙°箫·（°无）一°件°，	4	二 二
⑧	（·红）°鸳°衾·尽°°卷，	4	二 二
⑨	（翠°）·菱°花·放°°扁，	4	二 二
⑩	°锁·寒°烟·（°好）花°枝不°照°·丽°·人·眠。	10	三 四 三

挥洒银毫

《桃花扇·寄扇》李香君（五旦）唱段

北·双调【碧玉箫】

1=D（小工调）筒音作 5

演奏提示

《桃花扇·寄扇》【碧玉箫】，北·双调，健捷激袅是其声调特征。

血溅诗扇，添枝成画。香君百感交集，唱出"挥洒银毫，旧句他知道。点染红幺，新画你收着"。全曲宜指法干净，吹得安静、舒徐，表现香君寄扇"千愁万苦，俱在扇头"的凄楚相思。"红"字的 5 5 务须轻柔，"画"字的 6 可略微延长时值再虚吹豁头 $\dot{1}$，"着"字的 4 可含住气息隐约吹出 #4，表现凄婉与虚无的情景。"血心肠"一句，"血"字的 5·6 要吹实在，切分音 $\dot{1}$ 7 6 5 要吹得明亮、激越、有顿挫感。"绕"字之后的气口，用不发音的赠音吹出利爽感。"少"字的 1 用气震音吹出悠劲。

北·双调【碧玉箫】　笛色　小工调　板式　一板三眼

句数	唱词（四声）（正衬）	字数	句型
①	｡挥°洒·｡银·毫，	4	二 二
②	旧°句°·｡他｡知道°。	5	二 三
③	°点°染·红｡幺，	4	二 二
④	｡新画°·°你｡收·着。	5	二 三
⑤	便°面°小，	3	一
⑥	血｡｡心·肠·°一万°·条。	6	三 三
⑦	°手帕°（·儿）｡包，	3	一
⑧	·头·绳（·儿）绕°，	3	一
⑨	°抵过°°锦字°·｡书｡多°少。	7	四 三

他把俺小痴儿终日胡缠

《艳云亭·痴诉》萧惜芬（正旦）唱段

乐谱(jianpu numbered musical notation) - 歌词部分:

真形，落得个无拘无管。小痴儿无求望无他恋，日间来向街头自有那剩饭残羹，到晚来草地上石枕高眠。

演奏提示

《艳云亭·痴诉》【斗鹌鹑】，北·越调，悲伤怨慕是其声情特征。

假作痴傻的萧惜芬向诸葛暗求助。吹奏此曲要注意音乐情绪的转换。"他把俺小痴儿终日胡缠"是嗔责，"俺也是父母生身"是泣诉，"落得个无拘无管"是疯癫。"轻"字上的三叠腔，曲唱通常在第二个叠音上轻呼，笛子可将头板上的 3̱3̱ 吹成 3̱4̱，其中 4̱ 虚吹，似有若无。"无拘无管"的第二个"无"字，可做同样处理。"俺也是"三个字，要控制气息，吹得暗哑、凄楚。"俺"字的 3̱ 之后加赠音锁住，表现啜泣感。

北·越调【斗鹌鹑】　笛色　六字调　板式　一板三眼

句数	唱词（四声）（正衬）	字数	句型
①	（他把俺）小痴儿·终日胡缠，	7	三 四
②	（不住的）将咱·轻贱。	4	二 二
③	俺也是·父母生身，	7	三 四
④	（怎觑咱）是个·豚犬。	4	二 二
⑤	（人世上那有）面貌·真形，	4	二 二
⑥	（落得个）无拘·无管。	4	二 二
⑦⑧	（小痴儿）无求望··无他恋，	6	三 三
⑨	日间来·（向街头自有那）剩饭·残羹，	7	三 二 二
⑩	（到晚来草地上）石枕·高眠。	4	二 二

为甚么乱敲的忔恁咴嘛

《烂柯山·痴梦》崔氏（正旦）唱段

南·小石调【渔灯儿】【锦渔灯】

1=C（尺字调）筒音作 5

演奏提示

《烂柯山·痴梦》【渔灯儿】【锦渔灯】，南·小石调，旖旎妩媚是其声调特征。

崔氏得闻朱买臣为官，自怨自艾恍惚如梦。一连串的"为甚么"，表现了崔氏的惊疑。随着梦境的深入，一连串的"他敲得"表现崔氏转向欣喜。吹奏这两个曲牌要注意排比句的情绪变换。第一个"为甚么"在散板上，要吹得绵软；第二个"为甚么"，在"甚"字上作装饰，要吹出顿挫感；第三个"为甚么"要吹得明亮，在"甚"字上做顿挫，"么"字在中眼上吹出附点呼应曲唱的轻哼，末眼吹出顿挫；第四个"为甚么"宜吹得更加肯定。四个"他敲得"同样须注意吹奏的层次感。"听声音"一句要吹得明亮、轻快，"听叫夫人"一句要吹出高亢与欢喜，其中的"人"字，在5之后作一顿挫，并可将 $\underline{6\ 6}\ \underline{6\ 5}$ 处理成 $\underline{6\ 6.7}\ \underline{6\ 0\ 6\ 5}$。"等忒趄趔"要吹得急促，吹出跳跃感，到"趔"字的 $\underline{1\ 1\ 6}$ 始得撒慢。

南·小石调【渔灯儿】　笛色　尺字调　板式　加赠一板三眼

句数	唱词（四声）（正衬）	字数	句型
①	（为˙甚˙么）乱。敲的。·忒。恁˙哼。嚯，	7	三 四
②	（为˙甚˙么）·还。敲的。·心急。情切。，	7	三 四
③	（为˙甚˙么）特。兀。的。·装。痴做。呆，	7	三 四
④	为˙甚˙么·。偏。将.茅舍。，	7	三 四
⑤	扑。登。登·敲°打不。绝。。	7	三 四

南·小石调【锦渔灯】　笛色　尺字调　板式　加赠一板三眼

句数	唱词（四声）（正衬）	字数	句型
①	。他。敲的。·〈咦˙！〉（听°。声。音儿）°好似˙姐°姐，	7	三 四
②	。他。敲的。·〈咦˙哈哈……〉（听°叫。夫.人）寻（不。）出。爷.爷，	7	三 四
③	（。他。敲的。）只。管。教.人·费°°口舌。，	7	四 三
④	。他。敲的。·（又˙）。何°等忒。趄。趔。。	8	三 五

只为亲衰老

《琵琶记·辞朝》蔡邕（官生）唱段

南·黄钟宫【啄木儿】

1=F（六字调）筒音作 2

① "万"字 5 若使用延长唱，则"娇"必须唱散。

首 迢 迢。 他那里 望得眼 穿儿 不 (呃)到, 俺这里哭得 泪干 亲难 保, 闪煞人 一封 丹凤 诏。

演奏提示

《琵琶记·辞朝》【啄木儿】，南·黄钟宫，富贵缠绵是其声调特征。

皇上不准辞官，蔡伯喈功名孝道难两全。吹奏此曲，可在"信""他""目""凄""迢""儿""哭""干""凤"等字上用赠音或顿挫表现人物的烦闷焦躁。还宜留心顿挫与时值撑满之间的张弛关系。比如"信"字在正板末眼上的 $\underline{\dot{6}}\ \underline{\dot{6}5}$，第二个"凄"字在头板上的 $\underline{\dot{6}\dot{6}}$，都宜将前半拍上 $\dot{6}$ 的时值略加延长，这种迁延感与前后顿挫形成反差，烘托人物的回肠百转。"望得眼穿儿不到"一句中，要注意"不到"二字的节奏变化。"不"字突慢，"到"字速度还原，可在"到"字的头板、头眼上连续吹出顿挫，表现人物的焦炙烦躁之情。

南·黄钟宫【啄木儿】　笛色　六字调　板式　加赠一板三眼

句数	唱词（四声）（正衬）	字数	句型
①	（只。为•）。亲。衰•老，	3	一
②	。妻又•。娇，	3	一
③	万••里。关。山•音信。。杳。	7	四 三
④	。他那••里•。举目。凄。凄，	7	三 四
⑤	。俺这。。里•。回。首•迢•迢。	7	三 四
⑥	（。他那••里）望•得。眼。穿•。儿不。到。，	7	四 三
⑦	（。俺这。。里）哭。得。泪•干•。亲•难。保，	7	四 三
⑧	。闪煞。（•人）•一。。封。丹凤•诏。。	7	二 五

一从鸾凤分

《琵琶记·剪发》赵五娘（正旦）唱段

南·南吕宫【香罗带】

1=♭E（凡字调）筒音作 4

演奏提示

《琵琶记·剪发》【香罗带】，南·南吕宫，感叹悲壮是其声情特征。

连年饥馑，公婆双亡。赵五娘满怀凄楚，欲剪发卖钱安葬双亲。此曲哀怨凄凉，要吹得简淡、安静、舒徐，吹出人物郁结难解的幽怨。全曲多附点音，要注意附点四分音符的强弱与随后休止的变化。"分""临""饰""你"等字，四分音符时值可略微撑开，附点的打音及随后的休止都宜吹得肯定；"暗"字附点音符后连吹不停顿；"搁"字在正板中眼上的附点要吹得实在，而加赠板头眼上的附点宜吹得轻盈。"啊呀头发吓"一句要气息饱满，"资送老亲"则宜含住气息送出悠悠高音。"啊呀怨只怨"一句强弱变化丰富，其中"啊呀"要吹得铿锵有力，"只"则要吹得轻盈。

南·南吕宫【香罗带】　笛色　凡字调　板式　加赠一板三眼

句数	唱词（四声）（正衬）	字数	句型
①	一。从・・鸾凤。分，	5	二 三
②	・谁。梳・鬓。云，	4	二 二
③	。妆・台˚懒・临・・生暗・尘，	7	四 三
④	（・那更˚）。钗。梳˚首饰・・典。无・存［˚也］。	8	四 三 一
⑤	（。啊。呀！・头发。。吓！）（是・・我）耽搁。你，	3	一
⑥	度・。青。春，	3	一
⑦	・如。今（又・）。剪・你・。资送˚（・老）。亲。	7	四 三
⑧	˚剪发・。伤・情［˚也］，（。啊。呀！）	5	二 二 一
⑨	（怨˚）只。怨˚结・发。・（。啊。呀！）薄・幸・人。	7	四 三

长空万里

《琵琶记·赏秋》牛氏（旦）、蔡伯喈（生）、众人唱段

南·大石调【念奴娇序】【前腔】

1=C（尺字调）筒音作 5

凉浸珠箔银屏。偏称，身在瑶台，笑挂玉臂，人生几见此佳

这是一页传统工尺谱/简谱形式的乐谱，主要为数字简谱配合唱词。由于页面整体为乐谱图像，以下仅转录可辨识的唱词文字：

景。惟

愿取，

年年　　　此夜，

人　　月　　双

清。（生）孤　影，

南　枝乍冷，

见鸟鹊缥缈，惊飞

［前腔］

壬寅笛谱

202

栖止不定。万点苍山，何处是修竹吾庐三径。（旦）追省，丹桂曾攀，

嫦娥相爱，故人千里漫同情。惟愿取，年年此夜，人月双清。（众）光萤，我欲吹断

玉箫。乘鸾归去，不知风露冷瑶京，环佩湿似月下归来飞琼。那更，香雾云鬟，清辉玉臂，广寒仙子也堪并。惟愿取，年年此夜，人月双清。愁听，吹笛

关山，敲砧门巷，月中多是断肠声，人去远几见明月亏盈。惟应，边塞征人，深闺思妇，怪他偏向别离明。惟愿取，年年此夜，人月双清。

演奏提示

《琵琶记·赏秋》【念奴娇序】，南·大石调，典雅端重是其声调特征。

面对明月清光，牛氏感怀"人生几见此佳景"，蔡伯喈则借"胡马依北风，越鸟巢南枝"，叹"孤影，南枝乍冷"。【念奴娇序】"长空万里"一句和【前腔】第一支为生旦合唱或单唱，其余为众人合唱。单唱时，笛子要吹得细腻，注重腔格和曲情。合唱的曲子，通常为过场曲，旨在烘托曲情，渲染人物内心。吹奏时要注意节奏清晰、肯定，叠打音的力度可适当加强，并用较多赠音吹出顿挫，以加强节奏感。比如"见婵娟可爱"一句可以用数个停顿、休止及顿挫强化节奏。其中"婵"字后面的气口合阳平声字的腔格；"娟"字在 5 延长音之后，用打音再吹一个 5 避免散板上长音的拖沓；"可"字的 2 1 吹成 2 1 0 合上声字嚯腔腔格， 3 5 之后的顿挫，在强化节奏的同时可为后面的"爱"字蓄势起范。

南·大石调【念奴娇序】　笛色　尺字调　板式　加赠一板三眼

句数	唱词（四声）（正衬）	字数	句型
①	·长°空·万°°里，	4	二 二
②	见°°·婵°娟°可爱°，	5	一 四
③	·全·无·一°°点°纤·凝°。	6	二 四
④	十·二°°·阑°干，	4	二 二
⑤	°光°满处°·凉浸°珠箔°°·银·屏°。	9	三 六
⑥	°偏称°，	2	一
⑦	°身在°°·瑶·台，	4	二 二
⑧	笑°°斟·玉°罍，	4	二 二
⑨	·人·生°几见°°·此°佳°景。	7	四 三
⑩	·惟愿°°取，	3	一
⑪	·年·年·°此夜°，	4	二 二
⑫	·人月°°双°清。	4	二 二

南·大石调【念奴娇序·前腔】第一支　笛色　尺字调　板式　加赠一板三眼

句数	唱词（四声）（正衬）	字数	句型
01	孤影，	2	一
①	南枝乍冷，	4	二二
②	见乌鹊缥缈，	5	一四
③	惊飞栖止不定。	6	二四
④	万点苍山，	4	二二
⑤	何处是修竹吾庐三径。	9	三六
⑥	追省，	2	一
⑦	丹桂曾攀，	4	二二
⑧	嫦娥相爱，	4	二二
⑨	故人千里漫同情。	7	四三
⑩	惟愿取，	3	一
⑪	年年此夜，	4	一一
⑫	人月双清。	4	二二

南·大石调【念奴娇序·前腔】第二支　笛色　尺字调　板式　一板三眼

句数	唱词（四声）（正衬）	字数	句型
①	光莹，	2	一
②	（我欲）吹断玉箫。	4	二二
③	乘鸾归去，	4	二二
④	不知风露冷瑶京，	7	二五
⑤	环佩湿（似）月下归来飞琼。	9	三六
⑥	那更，	2	一
⑦	香雾云鬟，	4	二二
⑧	清辉玉臂，	4	二二
⑨	广寒仙子也堪并。	7	四三
⑩	惟愿取，	3	一
⑪	年年此夜，	4	二二
⑫	人月双清。	4	二二

南·大石调【念奴娇序·前腔】第三支　笛色　尺字调　板式　一板三眼

句数	唱词（四声）（正衬）	字数	句型
①	愁听，	2	一
②	吹笛关山，	4	二 二
③	敲砧门巷，	4	二 二
④	月中多是断肠声，	7	二 五
⑤	人去远几见明月亏盈。	9	三 六
⑥	惟应，	2	一
⑦	边塞征人，	4	二 二
⑧	深闺思妇，	4	二 二
⑨	怪他偏向别离明。	7	四 三
⑩	惟愿取，	3	一
⑪	年年此夜，	4	二 二
⑫	人月双清。	4	二 二

一从公婆死后

《琵琶记·描容》赵五娘（正旦）唱段

南·南吕宫【三仙桥】

1=F（六字调）筒音作 2

中国传统乐谱（简谱）页面，包含唱词与伴奏。

第一行唱词：写（呃）先泪流。写

第二行唱词：写不出他苦心

第三行唱词：头，描描不出他饥症

第四行唱词：候，画画不出他望孩

第五行唱词：儿的睁睁两

第六行唱词：眸。我只画得他发飕

第七行唱词：飕，和那衣衫敞

垢。我若画作好容颜，须不是赵五娘的姑（吚）舅。我待画你个庞儿带厚，他可又饥荒消瘦。我待画你个庞儿展舒，他自来常恁皱。若写出来真是丑，那更我心忧也做不出他

欢容笑口。只见他两月稍优游，其余的也都是愁。我只记得他形衰貌朽，便做他孩儿收，也认不出是当初父母。纵认不出是蔡伯喈当初的爹娘，须认得是赵五娘近日来的姑（吖！）舅。

演奏提示

《琵琶记·描容》【三仙桥】，南·南吕宫，感叹悲壮是其声情特征。

赵五娘怀揣琵琶启程寻夫，临行前画公婆遗容，其情凄婉悲凉。"一从公婆死后"，要吹得低沉、颓靡，表现百事皆哀的情绪。全曲在"梦""聚""未""泪"四个阳去声字上，反复出现 $\underline{1}$ 5 3 2 切分音。切分音通常会在四分音符之后略加停顿，但为了表现人物的饥饿与悲凉，可在"聚""未""泪"字上不作气口，小波音之后连吹，吹出气若游丝感。即便曲唱在此停顿，让笛音飘浮在唱音之上，也有烘托曲情之妙。此外，入声字"不"在曲中多处出现，要注意不同的处理。"描不就"的"不"字，1 如蜻蜓点水，音出即收；"写不出"的"不"字，低音 $\underline{6}$ 之后宜停顿得干净、肯定，与"写"字三叠腔上的顿挫相呼应，表现人物内心的悲苦和啜泣；"描不出"的"不"字，强弱介乎前两者之间；"画不出"的"不"字，2 要吹得有弹性，与"画"字的绵长相映成趣；"认不出"的"不"字，低音 $\underline{5}$ 可断得略微绵软，表现莫可奈何的悲楚之情。

南·南吕宫【三仙桥】　笛色　六字调　板式　加赠一板三眼

句数	唱词（四声）（正衬）	字数	句型
①	（一。从）。公·婆·死后，	4	二 二
②	（要）。相·逢·不。能够。	5	二 三
③	·除。非（是）·梦。里，	4	二 二
④	暂·时·略·聚。首。	5	二 三
⑤	若·要。描·描不。就，	6	三 三
⑥	（。暗）想像·（。教我）未·。写。先泪·流。	7	二 五
⑦	。写（。写不。）出。（。他）苦。心·头，	5	二 三
⑧	·描（·描不。）出·（。他）饥症。候·	5	二 三
⑨	（画，画·不。出。他）望·孩·儿（的。）·。睁。睁·两·眸。	7	三 四
⑩	（·我只。）画·得。（他）·发。飕。飕，	5	二 三
⑪	（·和那）。衣·衫·敝·垢。	4	二 二
⑫	（·我若。）画·作·好·容·颜，	5	二 三
⑬	。须不。是·赵·（。五）娘（的。）。姑舅。	7	三 四

叹双亲把儿指望

《琵琶记·书馆》蔡邕（官生）唱段

南·仙吕宫【解三酲】

1=♭E（凡字调）筒音作4

养。书，只为其中自有黄金屋，反教我撇却椿庭萱草堂。还思想，毕竟是文章误我，我误爹娘。比似我做负义亏心台馆客，倒不如守义终身田舍郎。白头吟

演奏提示

《琵琶记·书馆》【解三酲】，南·仙吕宫，清新绵邈是其声调特征。

蔡伯喈在书馆思念父母发妻，郁结满腹，懊恼沮丧。"叹双亲"三个字，要吹得安静、沉郁。"叹""双"二字的2，都用细微不察的小波音轻吹。"少甚么不识字"一句有数个入声字，其中"不"后的休止宜吹得安静，"识"的休止宜肯定，"的"字可弱化仅用气口表现。"倒得终养"的"得"字，休止要短促并富有弹性；"只为其中"的"只"、"撇却椿庭"的"撇"、"倒不如"的"不"等字，都要断得轻盈、利爽；"绿鬓妇"的"绿"字宜断得柔韧。笛子气口的变化并非一成不变，比如"糟糠"二字可按笛谱吹，但若"糟"字吹成 **1 02 1211**，则"糠"字之前就不加气口。

南·仙吕宫【解三酲】　笛色　凡字调　板式　一板三眼

句数	唱词（四声）（正衬）	字数	句型
①	叹双亲把儿指望，	7	三 四
②	教儿读古圣文章。	7	三 四
③	（似我）会（读）书（的）倒把亲撇漾，	7	四 三
④	（少甚么）不识字（的）倒得（终）养。	6	三 三
⑤	（书，只为）其中自有黄金屋，	7	四 三
⑥	（反教我）撇却椿庭萱草堂。	7	四 三
⑦	还思想，	3	一
⑧	（毕竟是）文章误我，	4	二 二
⑨	我误爹娘。	4	二 二

南·仙吕宫【解三酲·前腔】　笛色　凡字调　板式　一板三眼

句数	唱词（四声）（正衬）	字数	句型
①	（比似我做）负义亏心台馆客，	7	四 三
②	（倒不如）守义终身田舍郎。	7	四 三
③	白头（吟）记得不曾忘，	7	四 三
④	绿鬓妇（何故）在他方。	6	三 三
⑤	（书，只为）其中有女颜如玉，	7	四 三
⑥	（倒教我）撇却糟糠妻下堂。	7	四 三
⑦	还思想，	3	一
⑧	（毕竟是）文章误我，	4	二 二
⑨	我误妻房。	4	二 二

只见黄叶飘飘把坟头覆

《琵琶记·扫松》张广才（老生）、李旺（丑）唱段

南·仙吕入双调【步步娇】【前腔】

1=C（尺字调）筒音作 5



唱词（按出现顺序）：
笋进泥路，只怕你难保百年坟，教谁来添上三尺土。(丑)渡水登山多辛苦，来到这荒村坞。(噫!)遥观一老夫，试问他家，住在何所，我且趱步向前行，原来一所荒坟墓。

演奏提示

《琵琶记·扫松》【步步娇】，南·仙吕入双调，绵邈怨慕是其声情特征。

吹奏老生的唱段有以下几个要领：气息饱满，适当放大音量，烘托曲唱阔口；用瞬间的停顿表现人物的沧桑；有意在节奏上形成迟延，渲染人物的老迈；叠音、打音可略重，让笛音更加质朴、苍劲。"只见黄叶飘飘"一句要吹得绵邈，表现旷野荒芜、万物凋零的场景。散板"把"字的 <u>6 1</u> 两个音要站住，吹得凝重，为人物的怨慕情绪做铺垫。从"我厮赶皆狐兔"到"笋迸泥路"，乃张广才荒野见闻，既要表现老迈风霜，又要表现且走且思的动感，宜吹出顿挫并适当加重叠打音。"只怕你难保"一句要含着气息吹，"百"字宜断得轻柔并在 <u>6 65</u> 上做顿挫，表现人物的无奈与苍凉。【前腔】乃昆丑所唱，与前段【步步娇】的音乐情绪迥异，节奏加快，可较多运用顿挫及赠音，表现角色的诙谐。

南·仙吕入双调【步步娇】　笛色　尺字调　板式　加赠一板三眼

句数	唱词（四声）（正衬）	字数	句型
①	（只。见°）.黄叶..飘。飘·（°把).坟.头覆°，	7	四 三
②	（我)°厮°赶·°皆.狐兔°。	5	二 三
③	（为°甚°）。松。楸·渐°渐°。疏，	5	二 三
④	（.原.来是°）.苔°把·°砖.封，	4	二 二
⑤	°笋迸°·.泥路°，	4	二 二
⑥	（只。怕°°你）.难°保·百。年.坟，	5	二 三
⑦	（°教.谁.来）.添上°·.°三尺。°土。	5	二 三

南·仙吕入双调【步步娇·前腔】　笛色　尺字调　板式　一板三眼

句数	唱词（四声）（正衬）	字数	句型
①	渡°°水。登。山·°多.辛°苦，	7	四 三
②	.来到°（这°）·。荒。村°坞。	5	二 三
③	.遥。观·一。°老。夫，	5	二 三
④	试°问°·。他。家，	4	二 二
⑤	住°在·°何°所，	4	二 二
⑥	（°我°且）°趱步°·。向.前.行，	5	二 三
⑦	（.原.来）一。°所·.荒.坟墓°。	5	二 三

俺切着齿点绛唇

《铁冠图·刺虎》费贞娥（四旦）唱段

北·正宫【滚绣球】

1=D（小工调）筒音作 5

① 6. 7 6 - | 6 也有唱 6. 5 6 - | 6 者。
　　唇，　　　　　　　　唇，

寒光喷。俺伴娇假媚妆痴蠢，巧语花言谄佞人，纤纤玉手剜仇人目，细细银牙啖贼子心。要与那漆肤豫让争声

演奏提示

《铁冠图·刺虎》【滚绣球】，北·正宫，惆怅雄壮是其声情特征。

此曲乃四旦（刺杀旦）名段，整体音乐情绪悲愤、壮烈。吹奏时可较多运用顿挫，同时注意节奏快中有慢，表现人物的情绪起伏。"俺切着齿"一句，"俺切着"三个字宜吹得肯定、饱满、明亮，"齿"字的 <u>6 7</u> 及随后的撒腔，须吹得舒缓、轻柔，及至 5，重新吹出肯定和决断。上板后，从"点绛唇"到"寒光喷"是外在描述，情绪较为平稳，可吹得相对轻盈；从"俺伴娇"起是人物的内心独白，要吹得细腻，为后面的豪情做铺垫。"纤纤玉手"起节奏略微加快，顿挫分明，以表现主人公悲愤、壮烈的情绪。曲词中有两个"拼得个"，第一个是悲壮的低吟，要吹得凝重，控制节奏；后一个是豪迈的呐喊，要吹得明亮、高亢。"四海苍生"起，要吹得沉稳、舒缓，吹出凛然霸气。

北·正宫【滚绣球】　笛色　小工调　板式　一板三眼

句数	唱词（四声）（正衬）	字数	句型
①	（俺）切着齿·点绛唇，	6	二 二
②	揾着泪··施脂粉，	6	三 三
③	（故意儿）花簇簇·巧梳（着）云鬓，	7	三 四
③A	锦层层·穿着（这）衫裙，	7	三 四
④	（怀儿里）冷飕（飕）匕首·寒光喷。	7	四 三
⑤	（俺）伴娇假媚·妆痴蠢，	7	四 三
⑥	巧语花言·诒佞人，	7	四 三
⑦	纤（纤）玉手·剜仇人目，	7	三 四
⑧	细（细）银牙·啖贼子心。	7	三 四
⑤A	（要与那）漆肤豫让·争声誉，	7	四 三
⑥A	断臂要离·逞智能，	7	四 三
⑦A	拼得个·身为齑粉，	7	三 四
⑧A	拼得个·骨化飞尘。	7	三 四
⑨	（誓把那）九重帝主·沉冤泄，	7	四 三
⑩	四海苍生·怨气伸，	7	四 三
⑪	（方显得）大明朝·有（个）女佳人。	7	三 四

论男儿壮怀须自吐

《长生殿·酒楼》郭子仪（老生）唱段

北·商调【集贤宾】

1=C（尺字调）筒音作 5

这是一页传统工尺谱/简谱记谱的乐谱页面,包含唱词如下:

樊熊,任纵横社鼠城狐。几回价听鸡鸣起身独夜舞,想古来多少乘除。显得个勋名垂宇宙,不争便姓字老樵渔。

演奏提示

《长生殿·酒楼》【集贤宾】，北·商调，凄怆怨慕是其声情特征。

郭子仪英雄落魄，独饮酒楼。见外戚煊赫，遂忧国忧民，慷慨悲歌。"论男儿壮怀"五个字，要吹得饱满、铿锵，每个音符都宜厚重、实在。"笑"字的 $\dot{2}$ 在高音位上，宜含住气息轻吹 $\dot{2}$ 并叠音虚吹豁头 $\dot{3}$，以表现郭子仪忧国恤民的焦灼与无奈。上板后宜吹得抑扬顿挫。除曲谱原有的休止外，可把"肯""有""几""显"等上声字吹出明显的顿挫，以表现人物的慷慨激昂。"瞻""鸣"等平声字，也可用轻巧的顿挫呼应曲唱的落腮口法。"老樵渔"三个字撤慢，"老"字阳上声，曲唱会在此做哗腔，笛子可将 $\underline{5\,\dot{5}}$ 的前半拍吹为中音，后半拍吹为低音，用上下八度的落差表现人物仰天长啸的一声悲叹。

北·商调【集贤宾】　笛色　尺字调　板式　一板三眼

句数	唱词（四声）（正衬）	字数	句型
①	（论˚）．男．儿壮˚．怀·须自˙˚吐，	7	四 三
②	（˚肯）˚空向˚··杞．天˚呼。	5	二 三
③	笑˚。他˙每·（似˚）．堂．间˚处燕˚，	7	三 四
④	˙有．谁．曾·˚屋上˙˚瞻．乌，	7	三 四
⑤	˚不。提．防·柙˚虎．樊．熊，	7	三 四
⑥	任˙˚纵．横·社˙˚鼠．城．狐。	7	三 四
⑦	（˚几．回价˚）听˚（˚鸡）．鸣˚起身·独夜˙˙舞，	7	四 三
⑧	˚想˚古．来·˚多˚少˙乘．除。	7	三 四
⑨	（˚显˚得个˚）˚勋．名··垂˙宇宙˙，	5	二 三
⑩	（˚不˚争便˙）姓˚字˙··老．樵．渔。	5	二 三

一夜无眠乱愁搅

《长生殿·絮阁》杨贵妃（五旦）唱段

北·黄钟宫【醉花阴】

1=G（正工调）筒音作 2

演奏提示

《长生殿·絮阁》【醉花阴】，北·黄钟宫，富贵缠绵是其声调特征。

杨贵妃晨闯翠华西阁，欲诘责唐明皇夜会梅妃。全曲散板，须拿捏好曲情，注意节奏的松紧转换，应吹得轻柔、虚无，表现人物的酸楚幽怨。笛搭头的长短舒徐与音乐情绪紧密相关。拿4来说，"一夜无眠乱愁搅，未拔白潜踪来到"两句中，"一""愁""未拔白""到"六个字的小波音4都宜短促、似有若无，而"无""搅"两个字的4则宜轻柔舒展。"影""哈哈""自""枕""单""为""儿"上的4要短促虚灵，"难消""倒""掉"上的4要舒徐轻缓。"急"字的 4̇3 可吹成 4̇ 3̇ 0̇ 衬托曲唱的落腮口法，同时亦增添灵巧，有画龙点睛之美。

北·黄钟宫【醉花阴】　笛色　正宫调　板式　散板

句数	唱词（四声）（正衬）	字数	句型
①	˚一夜˙˙无˙眠·乱˙愁˚搅，	7	四 三
②	未˙˙拔˙白·潜˚踪˙来到˚。	7	三 四
③	（˚往˙常见˚）红日˙˙影·弄˚花˚梢，	6	三 三
④	（˙软˚哈˚哈）˚春睡˙˙··难˚消，	4	二 二
⑤	˙犹自˙˙压˙绣˚衾˚倒。〈˚今日˚˚呵！〉	6	三 三
⑥	（˚可为˙甚˙）凤˙˙枕·˚急˙忙˚抛，	5	二 三
⑦	（˚单）˚只为˙那˙˙筹（˙儿）·˚撇˚不掉˙。	7	四 三

休得把虚脾来掉

《长生殿·絮阁》杨贵妃（五旦）唱段

北·黄钟宫【喜迁莺】

1=G（正工调）筒音作 2

人儿挂眼梢，倚着他
宠势高，(好吓!)
你明欺俺失恩人时衰
运倒，(也罢!) 俺只待要
自把 门 敲，俺只待
自把 得这门 敲。

演奏提示

《长生殿·絮阁》【喜迁莺】，北·黄钟宫，富贵缠绵是其声调特征。

此曲既要吹出杨贵妃争风吃醋的盛气凌人，又要表现其"佳丽三千难得独宠"的心酸，可较多运用赠音、顿挫表现人物的心妒焦躁之情，比如"嘴喳喳弄鬼装妖"一句，"嘴"的末眼、"喳"字的头板、"装"字的末眼都可顿挫，"装"字中眼的 $\underline{3\dot{3}}$ 之后还可加一赠音。"别有个人儿"的"个"字，可在 $\underline{5\cdot6\dot{1}}$ 后面六孔全按轻俏带出 **2**。

北·黄钟宫【喜迁莺】　笛色　正工调　板式　一板三眼

句数	唱词（四声）（正衬）	字数	句型
①	（休得把）虚脾来掉，	4	二 二
①A	（休得把）虚脾来掉，	4	二 二
②	嘴喳喳·弄鬼装妖。	7	三 四
③	焦（也波）焦，	2	一
④	（急得咱）满心越恼，〈我晓得呵！〉	4	二 二
⑤	别有（个）人儿挂眼梢，	7	四 三
⑥	（倚着他）宠势高，〈好吓！〉	3	一
⑦	（你明欺俺）失恩人时衰运倒，〈也罢！〉	7	三 四
⑧	（俺只待要）自把门敲，	4	二 二
⑧A	（俺只待）自把（得这）门敲。	4	二 二

天淡云闲

《长生殿·惊变》唐明皇（官生）、杨贵妃（五旦）唱段

北·中吕宫【粉蝶儿】

1＝D（小工调）筒音作 5

① "秋色"之"色"阴上声，运用哷腔唱法，笛子吹奏时标准指法"4"后急速外撇吹奏♯4。

演奏提示

《长生殿·惊变》【粉蝶儿】,北·中吕宫,高下闪赚是其声调特征。

天淡云闲,秋色斓斑,御花园一片祥和美好。全曲要吹得明亮、舒朗、大气,表现唐明皇与贵妃游目骋怀的安闲喜乐之情。4这个音多次在"雁""御""色""瓣""绽"中出现,吹奏时可充分运用4不稳定的特点,吹出昆曲音准的模糊美。比如"色"字,吹的时候可将笛管外撇,吹在4与#4之间。同时,为呼应"色"字的啈腔,4可略加喷口,吹出高视阔步的帝王气度。"苹"字阳平声,宜扣住平吹,5后可略作休止,切勿吹出后倚音6破坏阳平声字的腔格。

北·中吕宫【粉蝶儿】　笛色　小工调　板式　散板

句数	唱词(四声)(正衬)	字数	句型
①	。天淡•·云。闲,	4	二 二
②	列•长。空·数。行。新雁•。	7	三 四
③	御•园。中·秋。色。斓。斑,	7	三 四
④	•柳。添•黄,	3	一
⑤	。苹。减绿•,	3	一
⑥	。红。莲·。脱瓣•。	4	二 二
⑦	。一抹•·。雕。栏,	4	二 二
⑧	喷。清。香·桂•。花。初绽•。	7	三 四




阴静悄，碧沉沉（合）并绕回廊看。恋香巢秋燕依人，（五旦）（陛下！）睡银塘鸳鸯蘸眼。

演奏提示

《长生殿·惊变》【泣颜回】,南·中吕宫,高下闪赚是其声调特征。

徜徉秋色,携手花间,一幅人间爱侣画卷。散板"携手向花间"要吹得大气、饱满、明亮,铺陈全曲舒展、欢愉的音乐基调。此曲可较多运用赠音手法,表现帝王的霸气及帝妃同乐的欢愉。比如"把""同""亭"等字可用 **1** 作赠音;"幽""散""廊""依"等字可用不发音的 **4** 作赠音形成顿挫感。赠音务求轻巧,只保留赠音 **4** 的指法形态。"映"字的中眼 **5 0 5**、"恋"字的头板 **3 0 5**,休止前的音都要吹得安静、虚无。"静"字乃繁腔且在高音位上,此时笛子的音量勿随音高上飙,须含住气息,吹得风轻云淡,表现桐阴静悄的意境。

南·中吕宫【泣颜回】 笛色 小工调 板式 加赠一板三眼

句数	唱词(四声)(正衬)	字数	句型
①	·携°手·向°花°间,	5	二 三
②	暂°°把°幽·怀··同°散。	6	四 二
③	·凉°生··亭下°,	4	二 二
④	°风·荷映°°水·翩°翻。	6	四 二
⑤	(爱°)·桐°阴·静°悄,	4	二 二
⑥	碧°沉°沉·并°°绕·回·廊看°。	8	三 五
⑦	恋°·香·巢·秋燕°·依·人,	7	三 四
⑧	睡°·银·塘·°鸳·鸯蘸°°眼。	7	三 四

不劳恁玉纤纤高捧礼仪烦

《长生殿·惊变》唐明皇（官生）唱段

北·中吕宫【石榴花】

1＝D（小工调）筒音作 5

烹龙炰凤堆盘案，咿咿哑哑乐声催趣。只几味脆生生，只几味脆生生，蔬和果清肴馔，雅称你仙肌玉骨美人餐。

演奏提示

《长生殿·惊变》【石榴花】，北·中吕宫，笛色小工调，高下闪赚是其声调特征。

唐明皇与杨贵妃小宴御花园，蔬果清肴、遣兴消闲。"不劳恁玉纤纤"，温情满溢，须吹得舒徐、安闲。上板后旋律高下闪赚，除与唱谱一致的气口外，还可在"高""对""厨""趱""生"等字上做气息顿挫，吹出轻快波俏，表现美好和乐。北曲字多调促，吹奏时要特别注意字与字之间的律动变化及每个字音的轻重徐疾。**4**与**7**这两个音具有昆曲音准模糊美的特点，须留心捏拿。此曲中的"消""盘""案""声""趱""生""果""肴""馔"等字中的**7**，可笛管内撇，略微降低音高。"借""低"字，宜吹成附点，表现曲调的水磨韵致。"美人餐"三个字，要吹得饱满，"餐"字在**3**上用气息震颤，呼应曲唱囊音。

北·中吕宫【石榴花】　笛色　小工调　板式　一板三眼

句数	唱词（四声）（正衬）	字数	句型
①	（º不·劳恁）玉º纤（º纤）高º捧·礼·仪·烦，	7	四 三
②	（º只待º借）º小º饮·对º眉º山。	5	二 三
③	（º俺º与恁）º浅º斟º低唱º·互º更º番，	7	四 三
④	º三º杯·两º盏，	4	二 二
⑤	º遣兴º·º消º闲。	4	二 二
⑥A	（·回避ºº了）御º·厨º中，	3	一
⑥B	（·回避ºº了）御º·厨º中，	3	一
⑥	º烹º龙º炰凤º·º堆º盘º案º，	7	四 三
⑦	º咿º咿º哑（º哑）·乐º声º催º趱。	7	三 四
⑧A	（º只º几味）脆º·º生º生，	3	一
⑧B	（º只º几味）脆º·º生º生，	3	一
⑧	º蔬º和º果º·清º肴º馔，	6	三 三
⑨	（º雅º称º你）º仙º肌玉ºº骨·美º人º餐。	7	四 三

花繁浓艳想容颜

《长生殿·惊变》杨贵妃（五旦）唱段

南·中吕宫【泣颜回】

1=D（小工调）筒音作 5

花　　　　　国　色，　笑

微　微　　　常　得　君　王

看。　向　春　风　解　释

春　愁，　　沉　香　亭　同　倚

栏　　　　　干。

演奏提示

《长生殿·惊变》【泣颜回】，南·中吕宫，欢快流畅、高下闪赚是其声调特征。

名花国色，尽享君王偏宠。"花繁"起音上板，宜吹得明亮。若数人同唱，为稳定节奏，可把"花"字吹成 **1 0 1**。"繁"字阳平声，可按笛谱吹也可吹成 **6 6 0 5**，但不宜吹成 **6·6 5**。"可怜"的"可"字须断得轻俏，"燕"字加花吹表现人物的傲娇。"新妆谁似"的"新"字宜轻启且不加笛搭头修饰；"谁"字是繁腔，吹奏时要注意控制气息和节奏松紧，吹出弹性。"谁"字末眼上的 **2·3 5** 要吹得干净，不宜吹成 **2·3 5 6**。"笑微微"的"笑"字加花，第一个"微"字吹成附点。"常得君王看"的"得"字宜断得轻盈富有弹性，既不能拖泥带水也不能刀切斧劈。

南·中吕宫【泣颜回】　笛色　小工调　板式　一板三眼

句数	唱词（四声）（正衬）	字数	句型
①	⓪₁。花。繁，①。浓艳··想。容。颜，	2，5	二，二三
②	.云°想·。衣。裳。光璨°。	6	二 四
③	°新。妆··谁似°，	4	二 二
④	°可.怜·°飞燕°。娇°懒。	6	二 四
⑤	.名。花·国。色°，	4	二 二
⑥	笑°。微。微·常得°。君.王看°。	8	三 五
⑦	向°。春。风·解°释。春.愁，	7	三 四
⑧	.沉。香。亭·同°倚.栏.干。	7	三 四

畅好是喜孜孜驻拍停歌

《长生殿·惊变》唐明皇（官生）唱段

北·中吕宫【斗鹌鹑】

1＝D（小工调）筒音作 5

演奏提示

《长生殿·惊变》【斗鹌鹑】，北·中吕宫，高下闪赚是其声调特征。

唐明皇醉眼赏花容，满心欢喜爱怜，要吹出迷离徜恍、浓情蜜意的曲情。第一个"驻拍停歌"的"停"字做顿挫，第二个"喜孜孜"的"喜"字可吹出休止并在"孜"字上吹出顿挫，在"不须他"的"不"字、"无语持觞"的"无"字、"早则见"的"早"字上，也都可吹出轻巧的休止来表现曲情。此曲为一板一眼，快中有慢，快慢相间，音乐情绪丰富，要特别注意"送盏""弄板""上腮间""一会价软哈哈"等处的节奏转换。此外，切分音须吹得波俏，吹出人物的狎昵欢快之情。

北·中吕宫【斗鹌鹑】　笛色　小工调　板式　一板一眼

句数	唱词（四声）（正衬）	字数	句型
①	（畅好是喜孜孜）驻拍·停歌，	4	二 二
①A	（喜孜孜）驻拍·停歌，	4	二 二
②	（笑吟吟）传杯·送盏。	4	二 二
③	（不须他絮烦烦）射覆·藏钩，	4	二 二
③A	（絮烦烦）射覆·藏钩，	4	二 二
④	（闹纷纷）弹丝·弄板。	4	二 二
⑤	（我这里）无语持觞·仔细看，	7	四 三
⑥	早则见·（花一朵）上腮间。	6	三 三
⑦	（一会价软哈哈）柳亸·花欹，	4	二 二
⑦A	（软哈哈）柳亸·花欹，	4	二 二
⑧	（困腾腾）莺娇·燕懒。	4	二 二

态恹恹轻云软四肢

《长生殿·惊变》杨贵妃（五旦）唱段

南·中吕宫【扑灯蛾】

1=D（小工调）筒音作 5

演奏提示

《长生殿·惊变》【扑灯蛾】，南·中吕宫，高下闪赚是其声调特征。

全曲以中速偏慢为速度基调，描写贵妃醉酒的万千娇态。"态恹恹"要吹得悠长绵软，"轻云"的撒腔要吹得起伏荡漾，表现醉态。"影濛濛""娇怯怯""困沉沉""软设设""乱松松""美甘甘""步迟迟"等叠音形容词均在㮶板上，要注意它们与前音的顿挫衔接。"云鬟"二字略微撒慢，"云"字的 $\underline{5}43$ 宜撑开吹，"鬟"字 2 吹出即收，形成轻俏的停顿。从"美甘甘"起，速度加快，音乐情绪从之前的莺娇燕懒转向欢快波俏。

南·北中吕宫【扑灯蛾】　笛色　小工调　板式　一板一眼

句数	唱词（四声）（正衬）	字数	句型
①	（态）恹恹·轻云软四肢，	7	二五
②	（影）蒙蒙·空花乱双眼。	7	二五
③	娇怯怯·柳腰扶难起，	8	三五
④	困沉沉·强抬娇腕。	7	三四
⑤	软设设·金莲倒褪，	7	二四
⑥	乱松松·香肩軃云鬟，	8	三五
⑦	美甘甘·思寻凤枕，	7	三四
⑧	（步迟迟）倩（宫）娥搀入·绣帏间。	7	四三

恁道失机的哥舒翰

《长生殿·惊变》唐明皇（官生）唱段

北·中吕宫【上小楼】

1＝D（小工调）筒音作 5

演奏提示

《长生殿·惊变》【上小楼】，北·中吕宫，高下闪赚是其声调特征。

惊闻安禄山叛乱，唐明皇如雷轰顶。此曲音乐情绪激越，速度偏快，但"恁道"二字依然要吹得低沉凝涩，表现人物丧魂失魄之态。全曲大量用顿挫表现急促的曲情，"失机的""称兵的""赤紧的""陷了东京""唬得人""肠慌腹热"等，甚至可以吹得一字一顿。"失机的"三个字要吹得稳当，节奏略缓，"称兵的"后逐渐加快，到"肠慌腹热"时可呈现跳跃式顿挫，以表现人物从震惊到恐慌再到仓皇失措的情态。

北·中吕宫【上小楼】　笛色　小工调　板式　一板一眼

句数	唱词（四声）（正衬）	字数	句型
①	（恁道）失机的哥舒翰，	6	三 三
②	称兵的安禄山，	6	三 三
③	（赤紧的）离了渔阳，	4	二 二
③A	（赤紧的）离了渔阳，	4	二 二
④	陷了东京，	4	二 二
⑤	破了潼关。	4	二 二
⑥	（唬得人）胆战心摇，	4	二 二
⑥A	（唬得人）胆战心摇，	4	二 二
⑦	肠慌腹热，	4	二 二
⑧	魂飞魄散，	4	二 二
⑨	早惊破月明花粲。	7	三 四

嗳，稳稳的宫庭宴安

《长生殿·惊变》唐明皇（官生）唱段

南·北中吕宫【扑灯蛾】

1=D（小工调）筒音作 5

演奏提示

《长生殿·惊变》【扑灯蛾】，南·北中吕宫，高下闪赚是其声调特征。

安禄山叛乱，唐明皇被迫"幸蜀"。此曲音乐情绪颇衷悲哀，开头的一声"嗳"，要吹得凝重，表现无可奈何的悲凉。"稳的宫庭宴安"一句，每个字都要吹得厚实，"扰的""咚咚的""腾腾的""滴溜扑碌"等，要吹得起伏颠落。第二个"磕磕磕社稷摧残"，至"社稷"起撒慢，然后摇曳吹出"摧"字的撒腔。"残"字要吹实，表现悲痛之情。后面的"嗳"字，这一声悲叹上的撒腔务须吹得轻柔，起音轻缓，慢慢放大，后面的"萧萧"二字要吹得实在。"一轮落日冷长安"一句，"安"字的撒腔之后，可把5的前倚音6加重加长，表现人物的颓丧悲鸣。

南·北中吕宫【扑灯蛾】　笛色　小工调　板式　一板三眼

句数	唱词（四声）（正衬）	字数	句型
①	（嗳，）稳稳（的）·宫庭宴安，（吓哈！）	6	二 四
②	扰扰（的）·边廷造反。	6	二 四
③	咚咚的·鼙鼓喧，	6	三 三
③A	腾腾的·烽火烟，	6	三 三
④	滴溜（扑）碌·臣民（儿）逃散。	7	三 四
⑤	黑漫漫·乾坤覆翻，	7	三 四
⑥A	磕磕磕·社稷摧残，	7	三 四
⑥	磕磕磕·社稷摧残。	7	三 四
⑦	（嗳）萧萧飒飒·西风（送）晚，	7	四 三
⑧	（黯黯的）一轮落日·冷长安。	7	四 三

在深宫，兀自娇慵惯

《长生殿·惊变》唐明皇（官生）唱段

南【尾声】

1=D（小工调）筒音作 5

演奏提示

南曲的【尾声】通常放在一折戏的最后，乐调上表现折子趋于结束，曲词上则具有承上启下的铺陈作用。

面对破碎河山，唐明皇怜香惜玉，心酸哀鸣。全曲从散板到双板，再从散板到一板三眼，要特别注意节奏的变化。"蜀""杀""玉"三个入声字宜作不同处理，其中"蜀"字应断得肯定，"玉"字断得轻柔，"杀"字可以含住气息连吹，以凸显曲唱的断腔、渲染人物的悲切。"趱"字阴上声，曲唱做啴腔处理，笛子宜轻缓，切勿高亢，头板 **2** 之后可做一大胆休止，用音乐留白表现人物的悲怆。

南【尾声】 笛色 小工调 板式 一板一眼转一板三眼

句数	唱词（四声）（正衬）	字数	句型
①a	在。深。宫，	3	一
①b	（兀。自°）。娇．慵惯°，	3	一
②	°怎样°。支．吾·蜀．道°．难。	7	四 三
③	（．愁杀。°你）玉．°软。花．柔·（要°。将）．途路°．°趱。	7	四 三

淅淅零零

《长生殿·闻铃》唐明皇（官生）唱段

南·双调【武陵花·前腔】

1=D（小工调）筒音作 5

血泪交相迸。对着这伤情处,转自忆荒茔,白杨萧瑟雨纵横。此际孤魂凄冷,鬼火光寒草间湿乱萤。自悔仓皇负了卿,负了卿,我独在

人间委实的不愿生。语娉婷，相将早晚伴幽冥。一恸空山寂，听铃声相应，阁道崚嶒，似我回肠恨怎平。

演奏提示

《长生殿·闻铃》【武陵花·前腔】，南·双调，健捷激袅是其声调特征。

"渐渐零零，一片悲凄心暗惊"。开篇雨声，渲染唐明皇登剑阁避雨、闻铃声断肠的情景。第二个"渐"字叠音宜慢吹，表现凄楚之情。"悲"字，在 **6** 上可用轻微的赠音 **5** 做顿挫，表现哽咽。"隔""合""一""白""瑟""湿""独""实"上的顿挫要特别注意节奏，不同的地方须作不同的轻重徐疾处理。注意两个"一点一滴又一声"的情绪变化，第一个是现实的雨声，要吹得安静，表现凝听；第二个是内心的雨声，是哭泣，可吹得实在。最后一个"声"字要吹得凝缓，表现唐明皇内心的悲痛。同样，两个"负了卿"也要注意情绪的表现。"早晚伴幽冥"一句，"早"字的撇腔要吹得轻柔哀怨，"晚"字的 **2**，时值要撑满并用赠音 **1** 锁住，表现人物的悲咽啜泣。

南·双调【武陵花·前腔】（第二支）　笛色　小工调　板式　一板三眼

句数	唱词（四声）（正衬）	字数	句型
①	渐、渐。·零。零，	4	二 二
②	一。片°悲。凄·心暗°惊。	7	四 三
③	（·遥。听）隔。山·隔。树`，	4	二 二
④	（战°合·）风`雨·高°响。低。鸣。	6	二 四
⑤	一。^点一。滴·又`一。。声。	7	四 三
⑤A	一。°点一。滴·又`一。。声，	7	四 三
⑥	（·和）愁。人血`泪··交。相迸°。	7	四 三
⑦	（对°着·这°）。伤·情处°，	3	一
⑧	（°转自`）忆。。荒。莹，	3	一
⑨	白·。杨。萧瑟·`雨。纵。横。	7	四 三
⑩	（°此际°）。孤。魂·凄。冷，	4	二 二
⑪	°鬼°火。光。寒·（°草。间）湿。乱`萤。	7	四 三
⑫	自`悔。仓。皇·负``了。卿，	7	四 三
⑬	负``了。卿，	3	一
⑭	（°我）独。在`人。间·（°委实。的。）不。愿°生。	7	四 三
⑮	°语。娉。婷，	3	一
⑯	。相。将°早`晚·伴°幽。冥。	7	四 三
⑰	（一。恸°）·空。山寂°，	3	一
⑱	⑱a（听°）·铃。声·相应°，⑱b 阁。道··峻。嶒，	4，4	二 二，二 二
⑲	似``我。回。肠·恨°怎`平。	7	四 三

是寡人昧了他誓盟深

《长生殿·哭像》唐明皇（官生）唱段

北·正宫【端正好】

1=D（小工调）筒音作 5

演奏提示

《长生殿·哭像》【端正好】，北·正宫，惆怅雄壮是其声调特征。

此曲表现唐明皇的悔恨之情。全曲散板，演奏者要紧扣曲情吹出节奏松紧。"是寡人"一句要吹得平缓、深沉。"寡"字要密切关注曲唱者的节奏，如曲唱者把 <u>2 1</u> 唱得很独立，则"寡"字后面要给气口，反之连吹。"拆"字的 <u>3 5</u>，做相同处理。"昧了他"，音高和音量同时上去，表现人物捶胸顿足的疼痛。"誓盟深""负了他"，相对紧凑，"恩情"二字宜吹得低沉弛缓，"广"字在低音 6̲ 上做气息震荡，配合曲唱的囊音。"半路"二字，均为去声字，"半"字做足豁腔，"路"字不宜再豁，可按三叠腔处理。

北·正宫【端正好】　笛色　小工调　板式　散板

句数	唱词（四声）（正衬）	字数	句型
①	（是˙°寡.人昧˙˙了。他）誓˙.盟。深，	3	一
②	（负˙˙了。他）。恩.情°广，	3	一
③	。生°拆。开·比翼˙.鸾.凰。	7	三 四
④	（°说甚˙.么）。生。生世˘世˘·.无。抛漾˙，	7	四 三
⑤	（°早°不道˙）半°路˙（°里）·.遭.魔障°。	5	二 三

恨寇逼的慌

《长生殿·哭像》唐明皇（官生）唱段

北·正宫【滚绣球】

1＝D（小工调）筒音作 5

演奏提示

《长生殿·哭像》【滚绣球】，北·正宫，惆怅雄壮是其声情特征。

此曲表现唐明皇对安禄山的愤恨。"恨寇逼"三个字要吹得厚实、肯定，每个音符都宜给出点劲。"驾"字的 6 要吹得悠远绵长，后倚音用叠音表现。"伤心"二字的节奏要撑满，"心"字用小波音做气息震荡，吹出悠劲，表现哀痛。"觑"字的 <u>12</u> 须含住气息连吹且 2 宜放慢速度，以渲染人物的悲愤之情。

北·正宫【滚绣球】　笛色　小工调　板式　散板

句数	唱词（四声）（正衬）	字数	句型
①	（恨°）寇°°逼（°的）。慌，	3	一
②	（°促）驾°°起（°的）．忙，	3	一

③	˚点˚三˚千·ˇ羽˙林˚兵将˚,	7	三 四
④	˚出˙延˚秋·(便ˇ)沸˚沸˚˙扬˙扬。	7	三 四
⑤	˚甫˚伤˚心·第˚˚一˙程,	6	三 三
⑥	到˚˚马˙嵬·驿ˇ舍˙傍,	6	三 三
⑦	(ˇ猛地ˇˇ里)爆˚˙雷˚般·(˙齐呐ˇ起)一˚声(˚的)˚喊˚响,	7	三 四
⑧	(˚早ˇ则见˚)铁˚桶似ˇ·(密ˇ˙围住)四˚下ˇ(˚里)刀˚枪。	7	三 四
⑨	(˚恶˚嗷˚嗷˚单施˚逞˙着˚他)ˇ领˚军˙元帅˚·˚威˙能大ˇ,	7	四 三
⑩	(˚眼˚睁˚睁˚只˚逼˚拶˚的˚俺)失势˚˚官˚家·气˚˚不˙长,	7	四 三
⑪	(落ˇ˚可便ˇ)手˚脚·˚慌˚张。	4	二 二

不催他车儿马儿

《长生殿·哭像》唐明皇（官生）唱段

北·正宫【叨叨令】

1＝D（小工调）筒音作 5

演奏提示

《长生殿·哭像》【叨叨令】，北·正宫，惆怅雄壮是其声情特征。

唐明皇痛诉对陈元礼的愤恨。"不催他"三个字要吹得紧凑而有力。全曲切分音频繁，结合角色及曲情，切分音宜吹出力度并断得干净。此外，笛子可在"一""延""排""儿""戟""逼""惊""人"等字上吹出顿挫，渲染唐明皇恨悔交加、语不成声的痛楚。"苦杀人也么哥"的"苦"字可吹成附点十六分音，渲染悲愤之情。最后的"样"字要吹出悠劲，表现人物的悲鸣。

北·正宫【叨叨令】　笛色　小工调　板式　一板三眼

句数	唱词（四声）（正衬）	字数	句型
①	(°不°催°他)．车．儿•马．儿·(°一谜•价°)．延(．延)．挨(．挨°的)．望•，	7	四 三
②	硬•°执(．着)．言(．儿)•语(．儿)·(°一会••里)．喧(°喧)．腾(．腾°的)．谤°，	7	四 三
③	更•．排(．些)°戈(．儿)°戟(．儿)·(°一轰°中)．重(．重)．叠(．叠°的)．上•，	7	四 三
④	°生•逼(个°)°身(．儿)．命•(．儿)·(°一°霎．时)．惊(°惊)．惶(．惶°的)．丧°。	7	四 三
⑤	°兀°的°不·痛°°杀．人·°也．么°哥，	9	三 三 三
⑥	°兀°的°不·°苦°杀．人·°也．么°哥，	9	三 三 三
⑦	°闪°得(°俺)．形(．儿)°影(．儿)·(这°°一个°)．孤(．孤)°凄(°凄°的)．样•。	7	四 三

羞杀咱掩面悲伤

《长生殿·哭像》唐明皇（官生）唱段

北·正宫【脱布衫】【小梁州】【么篇】

1=D（小工调）筒音作 5

演奏提示

《长生殿·哭像》【脱布衫】【小梁州】【么篇】，北·正宫，惆怅雄壮是其声情特征。

【脱布衫】【小梁州】【么篇】三支连唱，字字是血，声声含泪。"羞杀"二字可运足气笛音喷薄而出，表现唐明皇的无限懊恼与悔恨。此曲可大胆运用赠音、休止吹出顿挫感。比如"寡人全无主张"一句，"人"后用赠音，"全"后用停顿，"无""主"二字也都用顿挫；"不合呵将他轻放"一句，"呵"字可做停顿，"轻"字可用不发音的4做赠音；"我当时若肯将身去抵挡"的"时""抵"二字也可用赠音；"我如今独自虽无恙"一句，"今"字用赠音，"无"字可顿挫。"纵然"二字要吹得干净、果断、饱满，表现唐明皇悔不当初的捶胸顿足之情状。"又何妨"的"又"字后面做停顿，"妨"字要吹得明亮高亢，表现人物的伤痛悲壮之情。

北·正宫【脱布衫】　笛色　小工调　板式　一板一眼

句数	唱词（四声）（正衬）	字数	句型
①	羞杀咱·掩面悲伤，	7	三 四
②	救不得·月貌花庞。	7	三 四
③	是寡人·全无主张，	7	三 四
④	不合呵·将他轻放。	7	三 四

北·正宫【小梁州】　笛色　小工调　板式　一板一眼

句数	唱词（四声）（正衬）	字数	句型
①	（我当时）若肯将身去抵挡，	7	四 三
②	未必他·直犯君王。	7	三 四
③	纵然犯了·又何妨，	7	四 三
④	泉台上·	3	—
⑤	倒博得·永成双。	6	三 三

北·正宫【小梁州·么篇】　笛色　小工调　板式　一板一眼

句数	唱词（四声）（正衬）	字数	句型
①	（我）如今独自·虽无恙，	7	四 三
②	问余生·有甚风光。	7	三 四
③	（只落得）泪万行·愁千状，	6	三 三
④	人间·天上，	4	二 二
⑤	此恨·怎能偿。	5	二 三

别离一向

《长生殿·哭像》唐明皇（官生）唱段

北·中吕宫【上小楼】

1=D（小工调）筒音作 5

演奏提示

《长生殿·哭像》【上小楼】，北·中吕宫，高下闪赚是其声调特征。

面对栩栩如生的贵妃雕像，唐明皇惭悔交加。想诉说别后愁肠，却发现"原来是刻香檀做成的神像"，悲从中来！"别离一向"的"离"字要注意吹出悠劲，表现人物的满腔悲情。"一"字，1 0 2掇腔要吹得稳重，3 32不宜吹成3 5 3 2，可在3、2之间略做停顿表现哽咽。"向"字的1要吹得饱满、绵长。为表现曲情，"冤""响"须含住气息吹得平稳哀怨，不宜把"冤"字加花吹成5 6 5 4，"响"字的5 5 3也不能吹成5 6 5 3。"成"字的2宜含住气息吹，用轻柔小波音表现人物万念俱灰的情绪，2之后可做一停顿，为曲唱在"的"字上的啤腔做铺陈。此外，阴入声字"刻"在北曲中派作阴上声，故3 5应连吹，不宜吹成3 0 5。

北·中吕宫【上小楼】　笛色　小工调　板式　一板三眼

句数	唱词（四声）（正衬）	字数	句型
①	.别.离.一向°，	4	二 二
②	°忽看°.娇样°。	4	二 二
③	（待°°与°你）叙°°我.°冤.情，	4	二 二
④	°说°我.°惊.魂，	4	二 二
⑤	话°°我.°愁.肠。	4	二 二
⑥	（°怎°不见°°你）.回笑°庞，	3	一
⑦	°答应°°响，	3	一
⑧	.移°身.前傍°，	4	二 二
⑨	（.原.来是°）°刻°香.檀·做°成（°的）.神像°。	7	三 四

俺只见宫娥们簇拥将

《长生殿·哭像》唐明皇（官生）唱段

北·中吕宫【快活三】【朝天子】

来心上。（妃子！）记当日在长生殿里御炉旁，对牛女把深盟讲。又谁知信誓荒唐，存殁参商，空忆前盟不暂忘。啊呀妃子吓！今日里我在这厢，（呃）你在那（呃……）厢，把着这断头香在手添凄怆。

演奏提示

《长生殿·哭像》【快活三】【朝天子】，北·中吕宫，惆怅雄壮是其声情特征。

宫娥们簇拥贵妃雕像入祠堂，唐明皇百感交集。当年焚香盟誓，如今生死相隔，强烈对比，肝肠寸断。"簇拥"二字可做顿挫，"团扇"撒慢，及至"护新妆"慢如散板。"犹错认""可怎生"，要吹得凝涩，表现悲痛的心情。"冷清清"的"冷"字，可将2的时值撑满，呼应上声字的啤腔。第一个"清"字，3之后宜断得干净并且时值稍长，表现哽咽悲怆之情。第二个"清"字，宜在3上吹出悠劲，烘托曲唱囊音。"记当日在长生殿里"一句宜吹得轻柔，与"又谁知信誓荒唐"的厚实形成情绪反差。"存殁参商"一句宜吹得高亢，表现人物声嘶力竭的绝望，"空忆前盟"则要控制气息吹得沉缓，表现人物的悲凉。"你在那厢"的"那"字，撒腔须注意气息起伏，吹出悲切的情绪。最后的"怆"字，头眼上1的笛搭头2宜重吹，表现人物喷然而出的悔恨与痛楚。

北·中吕宫【快活三】　笛色　小工调　板式　一板一眼转一板三眼

句数	唱词（四声）（正衬）	字数	句型
①	(°俺°只)见°宫.娥(.们)·°簇°拥°将，	6	三 三
②	°把.团扇°·护°新°妆。	6	三 三
③	(.犹°错认°)定°.情°初夜·入°.兰.房，	7	四 三
④	(°可°怎.生°冷.清.清.独坐°在°这°)彩画°·.生°纳帐°。	5	二 三

北·中吕宫【朝天子】　笛色　小工调　板式　一板三眼

句数	唱词（四声）（正衬）	字数	句型
①	(热°.腾.腾)°宝.香，	2	一
②	(映°.荧.荧)°烛.光，	2	一
③	(°猛逗°.着)往事°·.来.心上°。（妃子！）	5	二 三
④	(记°当日°在°).长.生殿°°里·御°.炉.旁，	7	四 三
⑤	(对°).牛°女·(°把).深.盟°讲。	5	二 三

⑥	（又 谁 知）信 誓 荒 唐，	4	二 二
⑦	存殁 参 商，	4	二 二
⑧	空忆 前 盟 不暂 忘。〈啊 呀 妃 子 吓！〉	7	四 三
⑨	（今日 里 我在）这 厢，	2	一
⑩	（你在）那 厢，	2	一
⑪	（把 着这）断（头）香在 手 添 凄怆。	7	四 三

不提防余年值乱离

《长生殿·弹词》李龟年（老生）唱段

北·南吕宫【一枝花】

1＝C（尺字调）筒音作 5

演奏提示

《长生殿·弹词》【一枝花】，北·南吕宫，感叹悲壮是其声情特征。

李龟年流落江南以卖艺为生，"不提防余年值乱离"尽显其沧桑凄怆。全曲散板，无固定的节奏约束，音调长短、徐疾强弱，吹奏时要特别留心分寸。此曲可较多运用气震技法，比如"不提防余年值乱离"一句，"防"字的3、"余"字的4、"年"字的3、"离"字的3、"得"字的3、"路"字的6、"败"字结尾的 $\underline{6}$ 等，都可用气震音烘托曲唱囊音以表现悲鸣。"遭穷败""颜面黑"，宜吹得沉缓、低回，吹出人物垂头丧气的状态。"风尘"二字的1 1原本平分时值，但为表现人物的沧桑，可把"尘"字的1拉长。"叹"字阴去声，曲唱者可能在这个字上"卖"，吹奏时需密切关注，蓄势待发，铿锵、饱满、悠长地吹出 $\underline{6}$，再虚吹豁头 $\dot{1}$。如曲唱者一带而过，笛子须顺应，贴着曲唱者平稳地吹。"琵琶在"三个字，"琵琶"宜吹得轻柔、舒缓，表现李龟年与琵琶相依为命的凄楚。"在"字宜将 $\underline{6}$ 的时值撑满再虚吹豁头 $\dot{1}$，以渲染人物的感慨、悲凉。

北·南吕宫【一枝花】 笛色 尺字调 板式 散板

句数	唱词（四声）（正衬）	字数	句型
①	（°不 。提 。防）.余 .年 ·.值乱•.离，	5	二 三
②	（°逼 °拶 °得）.歧路•·.遭 .穷败•。	5	二 三
③	（受•.奔 。波）.风 .尘 ·.颜面•°黑，	5	二 三
④	（叹°.凋 .残）.霜°雪·.鬓°.须 .白。	5	二 三
⑤	（。今日•.个°）.流落•·.天 .涯，	4	二 二
⑥	（°只）.留°得·.琵 .琶在•，	5	二 三
⑦	（°揣 。着°脸上•）.长 .街·（又•）过°°短 。街。	5	二 三
⑧	（•哪•里是•）.高渐•.离·°击°筑 。悲 。歌，〈。吖 。呵倒°！〉	7	三 四
⑨	（倒°做••了）.伍°子 。胥·.吹 。箫（°也那•）.乞 丐°。	7	三 四

当日个那娘娘在荷亭把宫商细按

《长生殿·弹词》李龟年（老生）唱段

北·正宫【五转】

1=C（尺字调）筒音作 5

(工尺谱/简谱乐谱)

歌词：
当日个那娘娘在荷亭把宫商细按，谱新声将霓裳调翻。昼长时亲自教双鬟，舒素手拍香檀。一字字都吐自朱唇皓齿间，恰便似一串骊珠声和韵闲。恰便似莺与燕

弄关关，恰便似鸣泉花底流溪涧。恰便似明月下泠泠清梵，恰便似猴岭上鹤唳高寒，恰便似步虚仙珮夜珊珊。传集了梨园部教坊班，向翠盘中高簇拥个美貌如花杨玉环。

① 此处2撮头作 2 4 2 4 2 4 用。

演奏提示

《长生殿·弹词》【五转】，北·正宫，典雅端重是其声调特征。

【五转】渲染昔日宫廷的歌舞升平，旋律欢快流畅，上板前，节奏可舒缓、平稳，表现思绪重返。全曲六个"恰便似"如一浪浪思绪摇曳，昨日重现。吹奏时可较多运用顿挫，表现欢快、华丽的音乐情绪。"昼长时"三个字，可在"昼"字上做顿挫并将"时"字中眼上的 6 撑满，吹出松紧张弛感。"一字字都吐自朱唇皓齿间"一句，"字""自""唇"字可按笛谱吹，也可加顿挫把"字"吹成 $\overline{1}\,7\,6\,'7$，"自"吹成 $\dot{1}\cdot 6\,5\,'6$，"唇"吹成 $5\,5\,'6$，此外"皓""齿"二字也可吹出顿挫表现欢愉之情。结尾的"玉环"二字，"玉"字的后倚音 6 宜吹得安静、轻盈，"环"字在头板 2 上做撅腔后，头眼的 4 可强吹以辅助曲情，和通常曲子结尾的柔和轻缓有所不同。

北·正宫【五转】　笛色　尺字调　板式　一板三眼

句数	唱词（四声）（正衬）	字数	句型
①	(。当日°个°)那°.娘.娘·(在°.荷.亭°把)。宫。商细°按°，	7	三 四
②	°谱。新。声·(。将)。霓。裳调°。翻。	7	三 四
③	昼°.长.时·。亲自°。教。双.鬟，	8	三 五
④	。舒素°。手·°拍。香。檀。	6	三 三
⑤	(°一字°字°都)吐自°.朱.唇·°皓°齿。间，	7	四 三
⑥	(°恰便°似)°一串°.骊.珠·.声和韵°.闲。	8	四 四
⑦	(°恰便°似)。莺(°与)。燕·.弄°.关。关，	5	二 三
⑧	(°恰便°似)。鸣。泉.花°底·.流.溪.涧。	7	四 三
⑨	(°恰便°似).明月°下·.泠.泠。清梵°，	7	三 四
⑩	(°恰便°似).缑°岭上·.鹤唳°.高.寒，	7	三 四
⑪	(°恰便°似)步°.虚。仙佩·夜°.珊。珊。	7	四 三
⑫	(.传.集°了).梨.园部·.教°。坊。班，	6	三 三
⑬	(向°翠°.盘。中).高°簇°拥(个°)·.美貌°(.如.花)·.杨玉°.环。	8	三 二 三

破不喇马嵬驿舍

《长生殿·弹词》李龟年（老生）唱段

北·正宫【七转】

1=♭B（上字调）筒音作 5

演奏提示

《长生殿·弹词》【七转】，北·正宫，惆怅雄壮是其声情特征。

李龟年流落天涯，饱尝人生悲苦，感叹国家兴衰。此曲凄凉、悲怆。"破不喇马嵬驿舍"一句要吹得安静、低回。"驿"字的3之后可做停顿，用音乐的留白表现人物的黯然神伤。"冷清清"三个字，在吹出第一个"清"字的7之后，也可作较长休止，如一声啜泣，表达人物落索凄凉的心境。笛子气口经常是可以随机调整的，比如"佛堂"二字，如果在"佛"字 7 2 之间做顿挫，则"堂"字的 3 3 2 连吹，如"佛"字 7 2 连吹，则"堂"字做顿挫，吹成 3 3'2。"一代红颜"的"代"字与"半行字"的"半"字，高音1、高音3都是从前一个字的中音3直接拔高，笛子的音高须瞬间飙到位，但音量不能大，须含住气息吹。"君""嗳""榭""伴"等字可用气息瞬间的阻滞吹出顿挫表现人物的情绪跌宕。

北·正宫【七转】　笛色　上字调　板式　一板三眼

句数	唱词（四声）（正衬）	字数	句型
①	破˚˚不喇˙˙马．嵬驿˙舍˚，	7	三 四
②	˙冷˚清．清˙佛．堂˚倒．斜。	7	三 四
③	˚一代˙．红．颜˙为˚君．绝，	7	四 三
④	˚千˚秋．遗恨˙（˚滴）˙．罗˚巾˚血。	7	四 三
⑤	半˚．行字˙˙（是˙）．薄命˙（˚的）．碑．碣，	7	三 四
⑥	˚一．抔˚土˙（是˙）．断˙．肠墓˙．穴。	7	三 四
⑦	再˚．无˙人（过˚）˙．荒˚．凉˙野，	6	三 三
⑧	（嗳！˙莽）˚．天˙．涯˙谁吊˙˙．梨˚．花榭˙。	7	四 三
⑨A	（˚可˙怜那˙）抱˙．悲怨˚˙（˚的）˚．孤˙．魂，	5	三 二
⑨	（˚只伴˙．着）˚．呜˚咽（˚咽˚的）˙．鹃˚声˙˙．冷˙．啼月˙。	7	四 三

翠凤毛翎扎帚叉

《邯郸记·扫花》何仙姑（六旦）唱段

北·仙吕宫【赏花时】【么篇】

1=D（小工调）筒音作 5

【么篇】

涯。恁休再剑斩黄龙一线差，再休向东老贫穷卖酒家。恁与俺高眼向云霞，（嗳）洞宾呵！恁便得了人须要早些儿回话，（嗳）若迟呵！错教人留恨碧桃花。

演奏提示

《邯郸记·扫花》【赏花时】【么篇】，北·仙吕宫，清新绵邈是其声调特征。

何仙姑闲步蓬莱山门扫花，得知吕洞宾即将下凡度人，欢喜送别师父。全曲较多运用休止和顿挫，要吹得轻快、波俏，吹出神仙的超逸。"翠凤毛翎扎帚叉"一句，要注意 ♭3、♭7 两个变化音，可将笛管内撇，♭3 吹在 4 与 3 之间，♭7 吹在 1 与 7 之间，用细微的音高差、音准的模糊性，表现仙界的云山雾罩。"扎"字的头眼、"扫"字的头眼、"外"字的末眼，都可吹成附点音，以增添音乐的弹性和趣味。笛子的气口可灵活掌握，比如"闲踏"二字，如果在"闲"字 5 的附点之后停顿，则"踏"字平吹，如果"闲"字连吹，则"踏"应吹出顿挫。此外，"那"字后面如加气口，"凤"字的 6 用波音，如果不换气，6 则用叠音。

北·仙吕宫【赏花时】　笛色　小工调　板式　一板三眼

句数	唱词（四声）（正衬）	字数	句型
①	翠°凤•毛•翎•扎°帚°叉，	7	四 三
②	•闲•踏°天•门•扫落•花。	7	四 三
③	（怎•看°那•）凤°起•玉•尘°沙，	5	二 三
④	（°猛°可°的那•）°一层•云下•，	4	二 二
⑤	（°抵°多°少）•门外°•外°即°天•涯。	5	二 三

北·仙吕宫【赏花时·么篇】　笛色　小工调　板式　一板三眼

句数	唱词（四声）（正衬）	字数	句型
①	（怎•°休再°）剑°°斩•黄•龙•一线°差，	7	四 三
②	（再°°休向°）东•老•贫•穷•卖•酒°家。	7	四 三
③	（怎•°与°俺）高°眼•向•云•霞，（嗳°洞°宾°呵！）	5	二 三
④	（怎•便•°得°了•人°须要°）早°些（•儿）•回话•，（嗳°若•迟°呵！）	4	二 二
⑤	（°错°教•人）•留恨••°碧•桃•花。	5	二 三

趁江乡落霞孤鹜

《邯郸记·三醉》吕洞宾（官生）唱段

北·中吕宫【红绣鞋】

1=D（小工调）筒音作 5

演奏提示

《邯郸记·三醉》【红绣鞋】,北·中吕宫,高下闪赚是其声调特征。

吕洞宾下凡度人,驾云遨游。"落霞孤鹜"的"霞""孤","云影苍梧"的"苍","残暮雨响菰蒲"的"响","晴岚山市语"的"岚""语"等字,都宜做轻俏顿挫处理,以表现仙人的飘逸、逍遥。"落霞孤鹜"的"落"字,6的一拍半时值须撑满再轻缓挑起虚吹1,吹出人物俯瞰河山的超逸。"残暮雨"的"雨"字可加不发音的赠音#4。"世人心"三个字要吹得气定神闲,把神仙俯瞰人间的高远空旷感吹出来。"闲看取"的"取"字,2宜吹得厚实,3须吹得轻柔、缥缈,表现道家"有若无,实若虚"的大气、恬然。

北·中吕宫【红绣球】　笛色　小工调　板式　一板三眼

句数	唱词(四声)(正衬)	字数	句型
①	(趁)江乡·落·霞·孤鹜,	6	二 二 二
②	(弄)潇湘·云影·苍梧,	6	二 二 二
③	残暮雨·响菰蒲。	6	三 三
④	(晴岚)山市语,	3	—
⑤	(烟水)捕鱼图,	3	—
⑥	(把)世人心·闲看取。	6	三 三

俺曾在黄鹤楼将铁笛吹

《邯郸记·三醉》吕洞宾（官生）唱段

北·中吕宫【迎仙客】

1=D（小工调）筒音作 5

演奏提示

《邯郸记·三醉》【迎仙客】，北·中吕宫，高下闪赚是其声调特征。

吕洞宾下凡度人驾临岳阳楼一酒肆。为表现仙人的落拓不羁，全曲可较多运用顿挫和附点。"俺曾在黄鹤楼"一句，"俺"字可吹成顿挫，"黄"字可吹成附点音。"酒"字阴上声，可在 $\underline{4}\ \underline{3\ 0}$ 之后用轻俏的赠音 #4 吹出吞吐。"君"字末眼上的 $\underline{3\ 2\ 1}$ 可吹成 $\underline{3\cdot 2\ 1}$，"落"字的头眼可用 #4 做赠音吹出顿挫，以表现人物的宁逸洒脱。

北·中吕宫【迎仙客】　笛色　小工调　板式　一板三眼

句数	唱词（四声）（正衬）	字数	句型
①	(°俺·曾在·黄·鹤·楼将)°铁·笛。吹，	3	—
②	(又·来到°这°岳·阳·楼将)·村°酒。沽，	3	—
③	(·来°稽°首是·)·有·礼数°(°的)·洞·庭。君°主。	7	三 四
④	(°听·平°沙)落·雁·°呼，	3	—
⑤	(·远°水)。孤·帆°出，(这°·其。间)	3	—
⑥	(正°洞·庭)。归°客·伤。心处°，	5	二 三
⑦	°赶(°不)上··斜·阳渡°。	5	二 三

李孔目又带着些残疾,一个荷饭笊何仙姑挫过了残春。他们无日夜演禽星看卦象抽添水火,有时节点残棋斟寿酒笑傲乾坤。眼睁着张果老把长眉毛褪,虽不是开山作祖,仙分里为尊。

演奏提示

《邯郸记·梦圆》【混江龙】，北·仙吕宫，婉转悠扬是其声调特征。

吕洞宾携卢生驾云升天，介绍八仙，安闲自得，娓娓道来。"一个"二字，全曲用了六次，除散板外，上板后对应的音符都是 <u>1 2</u>，吹的时候，对"一个"之后的"曹""韩""蓝""拄""荷"等字，要分别做附点或休止的变化处理，以丰富音乐情绪。散板上的"一个"不宜太慢，人物在腾云驾雾中，要吹出动感。此曲宜吹得泰然，注意指法弹性。"八采眉"的"八"字、"荷饭笊"的"笊"字、"挫过"的"过"字可做轻俏顿挫，"儒门"的"儒"字、"看卦象"的"看"字、"斟寿酒"的"斟"字，可用赠音渲染夸耀之情。

北·仙吕宫【混江龙】　笛色　小工调　板式　一板三眼

句数	唱词（四声）（正衬）	字数	句型
⑦	（°一个°）汉°钟·离·双·丫髻··苍·颜道·扮°，	10	三 三 四
⑧	（°一个°）曹°国舅··八°采·眉·象°简·朝·绅。	10	三 三 四
⑦A	（°一个°）·韩°湘子·弃°举业··儒·门°子弟°，	10	三 三 四
⑧A	（°一个°）·蓝°采·和·（他是°个°）打院°本·乐·户°官·身。	10	三 三 四
⑦B	（°一个°）拄°铁°拐·李°孔目··（又°）带·着（°些）残·疾，	10	三 三 四
⑧B	（°一个°）荷°饭°笊·何°仙·姑·挫°过°（°了）残·春。	10	三 三 四
⑦C	（°他·们·无日°夜°）°演·禽·星·看°卦·象··抽·添°水°火，	10	三 三 四
⑧C	（°有·时°节）点·残·棋·斟寿°酒·笑°傲°·乾·坤。	10	三 三 四
⑨A	（°眼°睁·着）张°果°老·（°把）长·眉·毛褪°，	7	三 四
⑨	（°虽°不是°）开·山·°作°祖，	4	二 二
⑩	°仙分°（°里）··为·尊。	4	二 二

恁主意，我先知

《东窗事犯·扫秦》疯僧（丑）唱段

北·中吕宫【迎仙客】【石榴花】【斗鹌鹑】

1=C（尺字调）筒音作 5

【石榴花】

(簡譜/工尺譜內容略)

歌詞：
力。太師着俺說個因
依，俺與恁便仔細話個真
實。恁可也悔當初錯聽了恁那
大賢妻，她也曾屢屢的便
誘你，你卻也依隨。恁在那
東窗下不解我這西來

意，只见他葫芦提无语将俺支对。恁那谗言谮语恁便将心昧，恁可也立起一统儿价正直碑。恁待要结媾金邦哩，也只是肥家（咳！）那里肯为国。恁如今

事要前思，(吖呵!)免劳免劳得这后悔。却不道湛湛青天不可欺，如今人都理会的。恁在这里吓鬼瞒神，哩! 恁做的事，事做的来藏头嗳露尾。

演奏提示

《东窗事犯·扫秦》【迎客仙】【石榴花】【斗鹌鹑】，北·中吕宫，高下闪赚是其声调特征。

秦桧去灵隐寺进香，地藏王化作疯僧痛斥秦桧夫妻东窗密谋陷害岳飞的罪孽。疯僧由昆丑扮演，动作多、尺度大，吹奏时要注意音乐节奏的松紧转换，处理好顿挫强弱，表现人物嬉笑怒骂佯装疯癫的情绪。比如"恁在这里拜俺的当阳"一句，"恁在这里拜俺的"轻快流畅，及至"当阳"二字，节奏松弛，但缓中有急、颠落有致。"求忏悔"一句，节奏愈加弛缓，但仍宜吹出顿挫感。【迎客仙】中的"求""待要"，【石榴花】中的"因""真""听""她""依""解""见他""心""立"，【斗鹌鹑】中的"只""藏"等字，都可用顿挫表现嘲讽与惊乍的音乐情绪。

北·中吕宫【迎客仙】　笛色　尺字调　板式　一板三眼

句数	唱词（四声）（正衬）	字数	句型
①	恁主意，	3	一
②	我先知，	3	一
③	（只恁那梦）境恶（故）来到·（故来到俺这）山寺里。	7	四 三
④	（恁在这里）拜（俺的）当阳，	3	一
⑤	求忏悔。	3	一
⑥	（恁则待要）灭罪·消释，	4	二 二
⑦	（那里是）念彼·观音力。	5	二 三

北·中吕宫【石榴花】　笛色　尺字调　板式　一板三眼

句数	唱词（四声）（正衬）	字数	句型
①	太师着俺·说（个）因依，	7	四 三
②	（俺与恁便）仔细·话（个）真实。	5	二 三
③	（恁可也）悔（当）初错听·（了恁那）大贤妻，	7	四 三
④	（她）也曾·（屡屡的便）诱你，	4	二 二

⑤	(˚你)˚却˚也·.依.随。	4	二 二
⑥	(恁˚在˚那˚).东.窗(下˚)˚不解·(˚我这˚).西.来意˚,	7	四 三
⑦	(˚只见˚.他).葫.芦.提·.无˚语(˚将˚俺).支对˚。	7	三 四
⑧	(恁˚那˚).谗.言谮˚˚语·(恁˚便˚).将.心昧˚,	7	四 三
⑨	(恁˚˚可˚也)立˚起·(˚一˚统.儿价˚)正˚.直.碑。	5	二 三

北·中吕宫【斗鹌鹑】 笛色 尺字调 板式 一板三眼

句数	唱词（四声）（正衬）	字数	句型
①	(恁˚待˚要˚)结。˚媾·.金.邦,(˚哩),	4	二 二
②	(˚也˚只是˚).肥.家·(˚那˚里˚肯)为˚国。	4	二 二
③	(恁˚.如˚今)事˚要·.前思,	4	二 二
④	˚免.劳·(˚免.劳˚得这˚)后˚˚悔。	4	二 二
⑤	(却˚.不道˚).湛.湛.青.天·˚不˚可.欺,	7	四 三
⑥	.如˚今.人·(˚都)˚理会˚˚的。	6	三 三
⑦	(恁˚在˚这˚˚里).吓˚鬼·.瞒.神,(˚哩！恁˚做˚˚的事˚,)	4	二 二
⑧	(事˚做˚˚的来).藏.头·(嗳˚)露˚˚尾。	4	二 二

大江东去浪千叠

《单刀会·刀会》关羽（净）唱段

北·双调【新水令】

1=♭B（上字调）筒音作 5

演奏提示

《单刀会·刀会》【新水令】，北·双调，健捷激袅是其声调特征。

面对浩浩长江，关羽慷慨高歌。"大江"二字要吹得雄浑，"大"字的笛搭头可适当加重力度。"东去"二字在高音位上，注意控制音量，含住气息吹才能表现人物淡定自若、笑傲江湖的气概。"浪千迭"的"迭"字、"小舟一叶"及"阙""早来""那""单"等字，笛搭头都可吹得厚重、平实，表现人物的粗犷威武、勇猛刚烈。"早来探"三个字宜吹得紧凑，"千丈"二字在高音区要吹得缥缈、弛缓，"千"字的时值须撑满。"大丈夫心烈"宜一字一腔吹得厚实，烘托"净"的阔口演唱特色。

北·双调【新水令】　笛色　上字调　板式　散板

句数	唱词（四声）（正衬）	字数	句型
①	大°。江。东去°·浪°。千.迭，	7	四 三
②	趁°。西。风（驾°.着这°）·°小。舟°一叶°。	7	三 四
③	(·才.离°了)°九.重··龙凤°°阙，	5	二 三
④	(°早.来探°)。千丈°··虎.狼.穴。	5	二 三
⑤	(大°)丈°。夫·.心烈°，	4	二 二
⑤A	(大°)丈°。夫·.心烈°，	4	二 二
⑥	(觑°.着那°)°单。刀会°·赛°.村社°。	6	三 三

依旧的水涌山迭

《单刀会·刀会》关羽（净）唱段

北·双调【驻马听】

1=♭B（上字调）筒音作 5

演奏提示

《单刀会·刀会》【驻马听】，北·双调，健捷激袅是其声调特征。

关羽单刀赴会，抚今追昔，借赤壁之战，抒发英雄情怀。"好一个年少的周郎"一句须吹得波俏，其中"好一个"要紧凑、肯定，"周郎"二字要吹得轻柔。"不觉的灰飞烟灭"一句，每个字都要吹得实在，"灭"字的节奏宜放慢并在尾音 3 上气息震颤吹出悠劲，表现人物气吞山河的豪迈之情。"好教俺心惨切"一句，"教"的 3 须吹得气息饱满、节奏弛缓，豁头 5 之后可按笛谱吹，也可稍做停顿以烘托人物的粗犷。"心惨切"三个字，"心"与"切"的搭头可适当加重力度。"流不尽"的"流"字须顺应曲唱，观察其是否做"卖"腔，"尽"字要吹得有力度。"英雄血"的"血"字，要吹得轻柔、深沉，撒腔之后，尾音 1 宜用气震音烘托曲唱的囊音。

北·双调【驻马听】　笛色　上字调　板式　散板

句数	唱词（四声）（正衬）	字数	句型
①	（依旧的）水涌·山迭，	4	二 二
①A	（依旧的）水涌·山迭，	4	二 二
②	（好一个）年少（的）周郎·（恁在）何处也。	7	四 三
③	（不觉的）灰飞·烟灭，	4	二 二
④	可怜黄盖·暗伤嗟。	7	四 三
⑤	破曹樯橹·（恰又早）一时绝，	7	四 三
⑥	（只这）鏖兵江水·犹然热，	7	四 三
⑦	（好教俺）心惨切。	3	一
⑧	（这是二）十年流（不）尽··英雄血。	7	四 三

想古今，立勋业

《单刀会·刀会》关羽（净）、鲁肃（末）唱段

北·双调【胡十八】

1=♭B（上字调）筒音作 5

(净)想古今，立勋业，那里有舜五人，汉三杰，两朝相隔只这数年别，个复能够会也，恰又早这般老也。开怀来饮数杯，(末)(君侯!)请开怀饮数杯，(净)(大夫!)某只待要尽心儿可便醉也。

演奏提示

《单刀会·刀会》【胡十八】，北·双调，健捷激袅是其声调特征。

关羽单刀赴会，席间与鲁肃较量。"想古今，立勋业"一句要气息饱满，吹得浑厚、古雅，吹出人物的霸气。上板后，要吹出弹性与顿挫，表现酒席间关羽笑傲群雄的洒脱。"请开怀"的"请"字，可加花吹成 $\underline{5\cdot 6506}$，以表现人物的洒脱。"那里有""数年""能够""开怀来""请开怀"中的切分音，都可在吹完八分音符 $\underline{5}$ 之后再做停顿，以表现人物气贯长虹的豪迈之情。

北·双调【胡十八】　笛色　上字调　板式　一板三眼

句数	唱词（四声）（正衬）	字数	句型
①	｡想｡古｡今，	3	一
②	立•｡勋业•，	3	一
③	(｡那•里•有)舜｡｡五•人，	3	一
④	汉｡｡三•杰，	3	一
⑤	•两•朝｡相｡隔·(只这｡)数｡年•别，	7	四 三
⑥	(｡不•复•能够｡)会•｡也，	2	一
⑦	(｡恰又••早这｡｡般)•老｡也。	2	一
⑧	(｡开•怀•来)｡饮数｡｡杯，	3	一
⑧A	(｡请｡开•怀)｡饮数｡｡杯，	3	一
⑨	(•某｡只待•要｡)尽•(｡心•儿｡可便•)醉｡｡也。	3	一

清秋路黄叶飞

《浣纱记·寄子》伍员（外）、伍子（作旦）唱段

南·羽调【胜如花】【前腔】

1=♭E（凡字调）筒音作 4

(外)(儿吓!)料团圆今生已稀,(作旦)要重逢他年怎期。(外)浪打东西,似浮萍无蒂。(作旦)禁不住数行

这是一页传统工尺谱/简谱形式的戏曲曲谱，包含唱词："珠泪，（外）羡双双旅雁南归。（作旦）我年还幼发覆眉，膝下承颜有几。初还望落叶归根，谁道做"

【前腔】

Sheet music page (numbered notation / 简谱) — lyrics under the staves:

浮花　　浪蕊。啊呀爹爹吓！

（吚）何　日　报　　双　亲

恩　　　义，　（外）（儿吓！）

料团圆今生　已稀,要重逢他年　怎期。浪打

东西，　似浮萍无蒂。禁不住数行

珠泪，　羡双双旅雁南归。

演奏提示

《浣纱记·寄子》【胜如花】，南·羽调，凄切悲壮是其声情特征。

伍子胥决意死谏，拟托孤于齐国大夫鲍牧。生离死别，父子挥泪。"清秋路"三个字要吹得平稳、厚实、干净。"叶"字的休止宜虚灵，随即轻起用小波音吹搭头 **5**，然后实吹"飞"字。如果曲唱者在"叶"字上做撒腔，也是将"叶"字吹断后，气息轻起再做撒腔。上板后中速稍慢，注意气口与顿挫的运用，同时要注意"外"与"作旦"的角色转换。通常"外"的吹奏，气息要饱满，节奏略微迟缓，适当放大音量，叠音、打音略重，让笛音更加质朴、苍劲，以表现人物精忠为国、舍家弃命的豪迈与苍凉。第一个"浪打东西"的"浪"字，在赠板头板上的 **6**，持续两拍之后虚带出后倚音 **1** 并稍做停顿，以增强悲怆情绪。

南·羽调【胜如花】　笛色　凡字调　板式　加赠一板三眼

句数	唱词（四声）（正衬）	字数	句型
①	清秋路，黄叶飞，	6	三 三
②	为甚登山涉水。	6	二 四
③	只因他义属君臣，	7	三 四
④	反教人分开父子。	7	三 四
⑤	又未知何日欢会，	7	三 四
⑥	料团圆今生已稀，	7	三 四
⑦	要重逢他年怎期。	7	三 四
⑧	浪打东西，	4	二 二
⑨	似浮萍无蒂。	5	一 四
⑩	禁不住数行珠泪，	7	三 四

句数	唱词（四声）（正衬）	字数	句型
⑪	羡°。双。双·ᐧ旅雁ᐧ。南。归。	7	三 四

南·羽调【胜如花·前腔】　笛色　凡字调　板式　加赠一板三眼转一板一眼

句数	唱词（四声）（正衬）	字数	句型
①	(°我)。年.还幼°·发。覆°。眉，	6	三 三
②	膝。下°·承.颜·ᐧ有°几。	6	四 二
③	°初.还望ᐧ·落.叶。归.根，	7	三 四
④	·谁道ᐧ做°·ᐧ浮。花浪ᐧᐧ蕊。(。啊。呀。爹。爹。吓！)	7	三 四
⑤	·何日.报°·ᐧ双。亲.恩义ᐧ，	7	三 四
⑥	料ᐧ·团.圆·ᐧ今。生°已.稀，	7	三 四
⑦	要°.重.逢·他.年°怎.期。	7	三 四
⑧	浪ᐧᐧ°打·。东。西，	4	二 二
⑨	似ᐧᐧ·浮.萍。无.蒂°。	5	一 四
⑩	禁°不。住ᐧ·数°.行。珠泪ᐧ，	7	三 四
⑪	羡ᐧ。双。双·ᐧ旅雁ᐧ。南。归。	7	三 四

彩云开，月明如水浸楼台

《西厢记·佳期》张珙（巾生）唱段

南·仙吕宫【临镜序】

孜孜双业眼，急攘攘那情怀。倚定门儿待，只索要呆打孩，青鸾黄犬信音乖。

演奏提示

《西厢记·佳期》【临镜序】,南·仙吕宫,清新绵邈是其声调特征。

"月移花影,疑是玉人来"。张生的期待之情,令人莞尔。"月明如水"一句,"月"字宜断得轻俏,"明"字要吹得安静。"弄""竹""花"等字可吹出顿挫表现动感。"意孜孜"中"意"字的末眼、"倚定门儿"中"门"字赠板上的头眼、"呆打孩"中"呆"字赠板上的头眼、"信音乖"中"信"字的头眼,都可处理成附点音,更显情意缠绵。"待"字阳去声,豁头3在正板末眼上,可在豁头后用不发音的赠音#4吹出波俏感,"黄"字末眼 <u>3 3</u> 2 之后,也可用不发音的赠音#4吹出顿挫,表现人物的戏谑自嘲。

南·仙吕宫【临镜序】　笛色　小工调　板式　加赠一板三眼

句数	唱词(四声)(正衬)	字数	句型
①	彩云开,	3	一
②	月明如水浸楼台。	7	四 三
③A	原来是风弄竹声,	7	三 四
③	只道是金珮响,	6	二 二
④	月移花影(疑是)玉人来。	7	四 三
⑤	意孜孜双业眼,	6	三 三
⑥	急攘攘那情怀。	6	三 三
⑦	(倚定)门儿待,	3	一
⑧	(只索要)呆打孩,	3	一
⑨	青鸾黄犬信音乖。	7	四 三

星月朗

《白兔记·养子》李三娘（正旦）唱段

南·双调【锁南枝】

1=G（正工调）筒音作 2

演奏提示

《白兔记·养子》【锁南枝】，南·双调，健捷激袅是其声调特征。

李三娘遭哥嫂虐待，四更还在挨磨。"星月朗，傍四更"要吹得轻幽。"月"字的 1 0 2，1 可用轻吐，须断得干净、轻俏，2 用小波音轻吹。为表现夜阑人静及人物的凄楚，"窗前犬吠鸡又鸣"一句中，"窗"字的末眼可吹成附点；"前"字中眼上的 6、"吠"字中眼上的 1 及"又"字末眼上的 1 6 5 都宜吹得轻柔；"吠"字头眼上的 2、"又"字中眼上的 6 宜撑满吹，再轻挑豁头。"没信音"的"没"字宜断得轻俏，"信"字的 5 要气息饱满，用音乐强弱反差表现李三娘凄苦无助的悲情。

南·双调【锁南枝】　笛色　正工调　板式　加赠一板三眼

句数	唱词（四声）（正衬）	字数	句型
①	星月朗，	3	一
②	傍四更，	3	一
③	窗前犬吠鸡又鸣。	7	四 三
④	哥嫂太无情，	5	二 三
⑤	（罚奴）磨麦到天明。	5	二 三
⑥	（想）刘郎去，	3	一
⑦	没信音。	3	一
⑧	（磨房中）冷清清，	3	一
⑨	（风儿吹得）冷冰冰。	3	一

树木杈丫

《虎囊弹·山门》鲁智深（净）唱段

北·仙吕宫【点绛唇】

1=C（尺字调）筒音作 5

（曲谱略）

树木杈丫，峰峦如画。堪潇洒，（只是无有酒喝！）哇呀闷杀洒家，烦恼倒有那天来大。

演奏提示

《虎囊弹·山门》【点绛唇】，北·仙吕宫，清新绵邈是其声调特征。

鲁智深心性未降，下山逍遥。全曲散板，笛子须特别留心节奏，紧贴曲唱吹奏。"树木杈丫，峰峦如画"，要吹得平稳、厚实、大气，吹出鲁智深眼中的人间美景。"堪潇洒"三个字，要吹得豪迈、流畅，"潇"字后做平稳间歇，"洒"字的 2 3 之后可按笛谱吹，也可用不发音的赠音做顿挫，再用气震音吹出 5。"倒有那"三字中，"有"字不发音的赠音宜轻柔，"那"字的 3 须吹得饱满，豁头曲唱用 5 而笛子可吹 #4 做赠音并宜劲健收音，以表现人物的粗犷威武。

北·仙吕宫【点绛唇】　笛色　尺字调　板式　散板

句数	唱词（四声）（正衬）	字数	句型
①	树木杈丫，	4	二二
②	峰峦如画。	4	二二
③	堪潇洒，（哇呀）	3	一
④	闷杀洒家，	4	二二
⑤	烦恼（倒有那）天来大。	5	二三

俺笑着那戒酒除荤闲磕牙

《虎囊弹·山门》鲁智深（净）唱段

北·仙吕宫【油葫芦】

1=C（尺字调）筒音作 5

演奏提示

《虎囊弹·山门》【油葫芦】，北·仙吕宫，清新绵邈是其声调特征。

鲁智深下山途中路遇卖酒人，遂纠缠买酒。"味偏佳"三个字要吹得激越，可在"味"字的切分音5后加一停顿，表现人物的豪放。"全不想那"四个字宜吹得厚实，可一字一顿地吹，烘托曲唱者的阔口。"现卖恁那不须赊"一句，须节奏分明，吹得高下闪赚，波俏而富有弹性。"胜如茶"三个字，用喷口吹出跌宕感，表现人物的洒脱、豪迈。

北·仙吕宫【油葫芦】　笛色　尺字调　板式　一板三眼

句数	唱词（四声）（正衬）	字数	句型
①	（°俺笑°·着°那）戒°°酒·除°荤·闲°磕·牙，	7	四 三
②	做°尽°°了·°真话°靶°，	6	三 三
③	（°他°只道°）°草·根°木·叶°°味°·偏°佳°。	7	四 三
④	（·°全°不°想那°）济°·癫（°僧·他°的）°酒肉°·（°可°也）·全°不怕°，	7	四 三
⑤	·弥勒°（·佛）°米°汁·°贪°非诈°。	7	四 三
⑥	（°咱·囊·头）°有衬°·钱，〈咻！〉	3	一
⑦	（现°°卖恁°°那）°不·须°赊。	3	一
⑧	（°那·里°管）°西·堂°首座°·迎·头·骂°，	7	四 三
⑨	（°可°不道°）°解°渴·胜°·如·茶°。	5	二 三

烟凝林莽行急又心忙

《双珠记·投渊》郭氏（正旦）唱段

南·中吕宫【榴花泣】

1=♭E（凡字调）筒音作 4

演奏提示

《双珠记·投渊》【榴花泣】，南·中吕宫，高下闪赚是其声调特征。

郭氏投渊，被天神救起，眩惑中行走于山野间。全曲凄怆，高下闪赚。为表现郭氏的忠烈与苦难，曲唱会有多处情绪迸发，但笛子伴奏不宜尖厉。"烟凝林莽"一句要吹得沉缓、低回，"行"字要稳，"急"字宜吹得徐慢、绵长，勿高亢激越。"山"字头眼上的 3433，"贞"字末眼上的 2322，"遭"字在赠板末眼上的 2322，"正"字在赠板头眼上的 2322、"禁"字在正板末眼上的 1211，都宜含住气息吹，表现凄楚、悲戚的曲情。注意此曲入声字的不同处理，"阔"字规矩平实；"绝"字短促轻巧；"白"字干净肯定。"望"字可在切分音3之后做休止，用音乐留白表现人物的绝望。

南·中吕宫【榴花泣】　笛色　凡字调　板式　加赠一板三眼

句数	唱词（四声）（正衬）	字数	句型
①	烟凝林莽·（行急）又心忙，	7	四 三
②	归鸟逝·带云黄。	6	三 三
③	山空野阔。叹孤荒，	7	四 三
④	天矜贞节·（绝处）未遭殃。	/	四 二
⑤	（我）离愁·正长，	4	二 二
⑥	痛儿夫·（啊呀！）在禁悬悬望。	8	三 五
⑦	白发亲·孤苦谁怜，	7	三 四
⑧	（不知我）襁褓儿·去向（阿呀！）何方？	7	三 四

看将来此事真奇怪

《白罗衫·看状》徐继祖（官生）唱段

南·南吕宫【太师令】

1=D（小工调）筒音作 5

（赠板起）中速稍慢

看将来　　此事　真奇怪，这筹儿教我心中怎猜。既道是江心遭害，怎能向乌府伸

哀。被拘禁绿林山寨，因此上他余生还在。这冤山仇海反添我闷怀，须知道察奸伸枉是乌台。

演奏提示

《白罗衫·看状》【太师令】，南·南吕宫，感叹悲壮是其声调特征。

徐继祖升堂得苏云诉状，满腹疑窦。"看将来"三个字须气息饱满，吹得厚实、硬朗。全曲中速偏慢，宜用沉稳、含蓄、朴质的笛风吹出人物心事重重、疑云密布的情态。比如"江心遭害""绿林山寨"两句，"心""林"二字在赠板末眼上的 <u>2323</u> 都宜平吹，避免添加附点和顿挫。"心"字的赠板头板须吹得朴实，勿在 <u>6 6</u> 之后加后倚音 <u>7</u>。"害""怎""寨""伸"等字可做轻俏的顿挫，呼应落腮口法。全曲多长音，宕三眼宜气息饱满，吹得内敛、绵长，可在第三拍用叠音、第四拍用打音，以增强点劲、控制节奏。

南·南吕宫【太师令】　笛色　小工调　板式　加赠一板三眼

句数	唱词（四声）（正衬）	字数	句型
①	看°。将·来·（°此事°）。真·奇怪°，	6	三 三
②	这°·筹·儿·（°教°我）心°中°怎°猜。	7	三 四
③	既°道°是°·。江°心°遭害°，	7	三 四
④	°怎·能向°·。乌°府°伸°哀。	7	三 四
⑤	被°拘禁°·绿°·林°山寨°，	7	三 四
⑥	°因°此上°·（°他）·余°生·还在°。	7	三 四
⑦	（这°）冤°山·仇°海·（反°）添（°我）闷°·怀，	7	四 三
⑧	（°须°知道°）察°。奸°伸°枉·是°·乌·台。	7	四 三

小立春风倚画屏

《水浒记·活捉》阎惜姣（六旦）唱段

南·小石调【骂玉郎】

1=C（尺字调）筒音作 5

演奏提示

《水浒记·活捉》【骂玉郎】，南·小石调，旖旎妩媚是其声调特征。

阎惜姣欲情挟张文远鸳鸯冢并。从"小立春风倚画屏"追缅旧情开始，初见借茶，到杏雨梨云，再到同心相离，最后"只落得捣床槌枕"。此部分为一板三眼，笛子要吹得清新绵邈，表现阎惜姣的眷恋、缠绵，吹出穿越生死的深情、恻然。"立""柏"两个入声字的处理不同，"立"字的 **3** 宜实吹，"柏"字的 **5** 则宜轻点，一出即收。从"我方才"起转一板一眼，此部分要吹得轻快、灵动，表现人物碎步紧逼、滑行如风之态。第一个"我方才"，三个字宜吹得肯定并富有跳跃感，"我""方"之后均可作顿挫，为接下来的越来越快的节奏做铺陈。全曲吹出的顿挫可烘托鬼魅灵异的曲情，比如"心，蹉跎"三个字可做连续顿挫，吹成：$\underline{6'67}\ \underline{665}\ \underline{306}\ \underline{5.65}\ \underline{'3}\ |\ \underline{203}\ \underline{232}\ \underline{'2}\ 3\ -\ |\ 3$；又比如"捣床槌枕"，可将"床"字的 **5** 吹出休止，并在"槌"字的 **6** 之后再次做顿挫。

南·小石调【骂玉郎】　笛色　尺字调　板式　一板三眼转一板一眼

句数	唱词（四声）（正衬）	字数	句型
①	小立春风倚画屏，	7	四 三
②	（好似）萍无蒂柏有心，	6	三 三
③	珊瑚鞭指填衡门。	7	四 三
④	乞香茗，	3	一
⑤	（我）因此上卖眼传情。	7	三 四
⑥	慕虹霓盟心，	5	一 四
⑦	慕虹霓盟心，	5	一 四
⑧	蹉跎杏雨梨云。	6	二 四
⑨	致蜂愁蝶昏，	5	一 四
⑩	致蜂愁蝶昏，	5	一 四

⑪	痛ᵒ杀ᵒ那˙˙ᵒ牵ᵒ丝脱ᵒᵒ纻，	7	三 四
⑫	只ᵒ落ᵒ得ᵒᵒᵒ捣ᵒ床ᵒ槌ᵒ枕ᵒ。	7	三 四
⑬	˙我ᵒ方ᵒ才˙扬˙˙李ᵒ寻ᵒ桃，	7	三 四
⑭	˙我ᵒ方ᵒ才˙扬˙˙李ᵒ寻ᵒ桃，	7	三 四
⑮	（便˙）ᵒ香ᵒ消˙粉褪ᵒ，	4	二 二
⑯	玉ᵒ碎ᵒ˙ᵒ珠ᵒ沉ᵒ。	4	二 二
⑰	浣˙ᵒ纱ᵒ溪˙ᵒ鹦˙鹉ᵒ洲，	6	三 三
⑱	夜˙壑ᵒ˙ᵒ阴ᵒ阴ᵒ。	4	二 二
⑲	ᵒ今日˙里˙羡ᵒ深ᵒ山，	6	三 三
⑳	（ᵒ和˙你）ᵒ鸳ᵒ鸯˙ᵒ家并˙。	4	二 二

不想朝廷怒

《牧羊记·望乡》李陵（官生）唱段

南·仙吕入双调【江儿水】【前腔】

1＝D（小工调）筒音作 5

雁门关阻隔平生愿。请哥哥到望乡台聊叙别离叹，到那里畅饮何妨消遣。你休得推辞，看李陵平昔交情之面。

演奏提示

《牧羊记·望乡》【江儿水】，南·仙吕入双调，清新绵邈是其声调特征。

李陵归降匈奴，见到持节放牧的苏武时百感交集。"不想朝廷怒"一句，"不想"二字要气息饱满，吹得厚实。"朝廷怒"三个字，分别在"朝"字的 6 后用 5 做赠音吹出顿挫，"廷"字的末眼后也可做气口，表现人物的满怀嗟叹。"满门儿女遭刑宪"一句，"门"字的 2 后加赠音吹出停顿，"宪"字的头眼，用气息顿挫表现人物的悲怆。"望巴巴有眼无由见"一句，"巴巴"两字宜吹得肯定、高亢，"有眼"二字立即松弛，吹出低回、无奈的音乐情绪。为渲染人物的威猛与悲怆，全曲宜吹得刚阳大气，叠、打音可加强力度。"如何回转"的"回"字，中眼上的 3 及最后的"面"字头眼上的 2，都可运用气顶的方式吹出点劲，表现李陵对苏武的恳请之情。

南·仙吕入双调【江儿水】　笛色　小工调　板式　一板三眼

句数	唱词（四声）（正衬）	字数	句型
①	不。°想··朝．廷．怒°，	5	二 三
②	（。将。咱）°祖°冢。迁。	3	一
③	°满．门．儿°女··遭．刑宪°，	7	四 三
④	望°。巴（。巴）°有°眼··无．由见°，	7	四 三
⑤	哭。°啼（。啼）血．泪°··空．如霰°。	7	四 三
⑥	。教°我··如．何回°转，	6	二 四
⑦	（°把）孝°义°··。忠．心，	4	二 二
⑧	。因°此（上°）··。将．刀割。断°。	6	二 四

南·仙吕入双调【江儿水·前腔】　笛色　小工调　板式　一板三眼

句数	唱词（四声）（正衬）	字数	句型
①	闻说哥哥在，	5	二 三
②	（李陵）常挂牵。	3	一
③	几回要见无由见，	7	四 三
④	雁门关阻（隔）平生愿。	7	四 三
⑤	（请哥哥到）望乡台（聊）叙别离叹，	7	四 三
⑥	（到那里）畅饮何妨消遣。	6	二 四
⑦	（你）休得推辞，	4	二 二
⑧	（看李陵）平昔交情之面。	6	二 四

昔日有个目莲僧

《孽海记·思凡》色空（五旦）唱段

【诵子】

1=D（小工调）筒音作 5

演奏提示

《孽海记·思凡》，时剧，讲自幼被父母舍入尼庵的色空，二八年华，情窦初开，回肠九转，最终逃下山去的故事。【诵子】为全剧开场色空所唱。从"昔日"到"地狱门"，音乐情绪平稳，表现色空黄卷青灯的日常生活。灵山系佛祖修行地，此处喻成佛，从"借问灵山多少路"起，人物情绪转换，色空嗟叹"有十万八千有余零"。"借"字头板上的 6 时值宜撑满再虚吹豁头 1，"问"字的中眼可吹成附点音，末眼处理成顿挫，"南无佛"三个字对应的 1 均要吹得肯定、厚实，表现人物的怨尤之情。

和尚出家，受尽了波查

《孽海记·下山》本无（丑）唱段

【赏宫花】

1=D（小工调）筒音作 5

演奏提示

【赏宫花】，昆丑名段。《孽海记·下山》中的小和尚与《连环记·问探》中的探子、《雁翎甲·盗甲》中的时迁、《戏叔·别兄》中的武大郎、《六月雪·羊肚》中的张母，并称昆曲"五毒"，其主要表演动作分别以蛤蟆形、蜈蚣形、壁虎形、蜘蛛形、蛇形著称。

"丑"的唱段多具有律动感，笛子伴奏须密切关注曲唱者情绪，在托住曲唱的基础上，可做较为自由的即兴发挥。"出"字的顿挫、"波"字的叠音、"师"字的附点、"四"字和"八"字的休止、第二个"尚"字的赠音5及最后的"爹"字在头板上的2之后应处理成的瞬间休止，这些都可烘托曲情，表现人物的俏皮。

到这里，我拾取这一枝，兼取那两枝。（呀！）远观一行人，好似奴夫婿。（他来得正好。）我要与姜郎辩是非，要与姜郎辩是非。

演奏提示

《跃鲤记·芦林》【驻云飞】，时剧。庞三娘无辜被休弃，忍辱负重到芦林采薪。全曲哀怨悲凉，笛子要吹得深沉、朴实，中速偏慢。"芦"字的三叠腔，可在头眼的 **6** 上做轻悄的休止，渲染人物凄楚的心境。"雁鸿飞"的"飞"字，可在中眼上吹出顿挫表现动感。"一个儿飞将去，一个儿落在芦林内"乃一语双关，两个"一"字都要吹断，前一个肯定、舒缓，后一个轻盈、短促。为表现人物的哀鸣，可在附点音后添加顿挫，比如"好似奴夫婿"的"婿"字，第二个过板后的中眼可吹成 **3·5302**；第二个"要与姜郎"的"郎"字，过板后的头眼也可处理成 **6·7605**。

进衙来不问个情与因

《贩马记·写状》李桂枝（五旦）、赵宠（官生）唱段

【吹腔】

1＝G（正工调）筒音作 2

心暗想，言语颠倒说话不明。我和你少年夫妻何妨儿戏，反在那里哭举案齐眉永不离。（啊呀夫人吓！）你心中有甚么

演奏提示

《贩马记·写状》【吹腔】。吹腔属板腔体，全曲由相似的旋律反复，每句的间歇有过门，与传统昆曲中呈现的笛子伴奏不同。

吹腔不受字的腔格约束，笛子可按照曲词句子所表达的感情，吹出松紧与轻重、明亮与低回。比如，"进衙来"三个字明快流畅，过门之后的"不问个情与因"一句则相对舒徐。"冲撞"二字，总体撤慢并吹得厚实有力，但"撞"字也有松紧，可在中眼的 2'35 上做气息顿挫，末眼上的撒腔，则弛缓摇曳形同散板。"心暗想"的"暗"字宜吹得凝缓轻柔，"我和你少年夫妻何妨儿戏，反在那里哭举案齐眉永不离"两句则婉转低回。"哭"字可做休止，6一出即收。"不平事"三个字撤慢，"不平"二字上的1要吹得肯定、厚实，"平"字的撒腔轻起摇曳，换气后宜刚劲地吹出"事"字。此曲的过门轻快，一波又一波相似的旋律如潮水荡漾，要吹得明丽、流畅、轻快。全曲可大量运用附点音，吹出婉转悠扬、卷舒自若的音乐特性。

柱拨清弦，捧觥船。一声声齐唱太平年。人生百岁离别易，会逢难。无事日，剩呼宾友启

芳筵。星霜催绿鬓，风露损朱颜。惜清欢，又何妨，沉醉玉尊前。

（乐谱页，含歌词：墙里秋千墙外道。墙外行人，墙里佳人笑。笑渐不闻声渐悄。多情却被无情恼。）

雨霖铃

（工尺谱／简谱）

1. 2 1 — | 6⌢2 1 1 6 5 3 6 | 5 — 5 6 | 1. 6 5 — |
波。　　　　暮霭沉沉

3. 5 6 — | 1. 6 5.5 3 | 2. 3 2 — | 3 2 3.3 2 |
楚　天　　阔。　　　　　多情

3⌢5 6 5.5 3 | 2. 3 2 1 | 2 3 3 2 1. 6 | 5.6 1 1 6 5.5 3 2 |
自　　古　　　　伤　离

1. — 2 3 | 2. 2 5 6 | 1 — 5 3 0 3 5 | 6 6 1 1 6 5 3 |
别，　　更那堪，　冷落清秋

2 — — 3 | 2 — — — | 3 5 3 — | 2 — 1. 2 2 1 6 |
节。　　　　　　今宵　酒

5 — 3 5 | 6 5 3 5 6 | 2⌢3 1 6 5 | 3 2 3 5 |
醒　　　何　处？　　　杨柳

6⌢2 1 5 3 6 | 1 1 6 5 3 2 3 5 3 2 | 1 2 — 3 | 2 — — — |
岸，晓　风　残　月。

1 2 3⌢5 2 1 6 1 | 2.3 2 1 6 | 5 6 — 1 | 6 — — — |
此　去　经　年，

1 2 3 6 | 5 — 3.3 2 | 1 2 3 2 1 1 6 | 5 — 6 5 | 3.5 6 5.5 3 5 |
应是　　良　辰　好景

6 1 6 5 | 3. 5 3 — | 2. 3 2. 1 | 2 1 6 5 3 5 | 6 — 5 3 |
虚　设。　便纵有千种

（渐慢）

6 1 6 5 | 3 5 6 5 3 | 2 — 5 6 | 1. 6 5 3 2 | 1 2 — 0 ‖
风　情，更与何人　　　　　　说。

跋

笛子在昆剧文场和昆曲清工中处于伴奏的灵魂地位。昆笛与曲唱之间的关系，是竹声与人声相互交织、相互依靠、相互纠缠的关系，二者你蹭着我、我靠着你，所谓"丝不如竹，竹不如肉，竹肉相引"。昆笛，只有做到细腻、含蓄、简淡，才能与昆曲曲唱的清柔、典雅及一唱三叹相呼应。

简淡不是技法，而是审美意趣。在数十年的舞台演奏中，我深知笛子对演员陪衬的重要性，吹奏加花固然可以丰富音乐旋律，但也会在一定程度上减损笛子与曲唱者之间的贴合度。因此，在昆笛的音乐审美上，我倾向于简淡。我认为，朴实而含蓄的吹奏，更能表现昆笛的空灵和昆曲的古雅。吹得华丽了，多少会丢失昆曲的韵致。诚然，这种审美，不具有普遍意义，它只是我个人的昆笛吹奏感悟而已。

我专业演奏四十年，担纲了多少大戏不值一提，但众多专业演员和非专业曲友对我笛子演奏的认可与喜爱，是我内心的慰藉。昆笛不仅是我的工作，更是我感情宣泄的途径和精神寄托的处所。

我青年时期跟高慰伯老师学笛，他温良谦让的品格和本分老实的演奏风格，影响了我的一生。1978年3月20日，我背着行囊去南京，被分到昆曲科高老师门下。学戏组分行当后，我就到生、旦课堂上配笛。上课期间，高老师时常到教室外听我的吹奏，默默记下我存在的问题后，就在专业课上一一拿出来点评和纠正。高老师1959年到江苏省戏校任教，曾跟著名曲家吴秀松先生同住一室，边照顾老先生的生活起居边近距离学习。自20世纪60年代起，高老师先后为俞振飞、周传瑛、吴秀松、宋衡之、爱新觉罗·毓崎等名家司笛伴奏，曲界称其笛风颇具"永和堂"吴秀松派风韵。

我在江苏省戏校二年级的时候，王正来老师从苏州调来戏校教昆曲念唱。尽管正来老师自己不吹笛，但在我与他亦师亦友的近距离相处中，他从曲情到行当，从四声腔格到气息运用，都给了我非常细致的指导，为我的昆笛艺术风格打下了重要基础。

25岁后的那几年，我有幸得到赵松庭老师的指点。1987年12月我去杭州选购笛子，顺带按南京师范大学林克仁老师的引荐去拜访赵松庭老师。赵老师当时住在杭州艺校附近，听我介绍自己在江苏省昆剧院吹笛的一些情况后，他非常高兴，问

我最近在排什么戏，还说自己也会唱昆曲，会唱六十段戏。那天赵老师刚吃好午饭，高兴之下，当即哼唱了《牡丹亭·闹学》【一江风】。那几年我正处于迷茫期，觉得昆笛不如民乐竹笛华丽，想转往民乐。我鼓足勇气和赵老师说了我的想法。我至今都清楚地记得赵老师告诫我的原话："昆曲是非常好的，你没有必要花大精力在民乐上和大家挤一条船。凭你的条件，只要努力，若干年后，一定会有好多人向你求教。"赵老师的话让我如醍醐灌顶，我从此开始潜心研习昆笛艺术。在接下来的几年时间里，我与赵老师书信往来频繁并多次前往杭州求教，他对我的指导，我永远铭记在心。

斯人已去，此情长存。感念这些在我艺术道路上爱过我、帮过我的老师们。我之所以数十年不间断地琢磨、学习、实践，除了对昆曲艺术的热爱之外，还有深深的报答之心。我希望自己能在短暂的一生中做出些许成绩，告慰在我人生道路上栽培过我的老师们！

王建农
2023年6月19日